藝　文　叢　刊

四王畫論 下

〔清〕王時敏　等著

韓雅慧　點校

浙江人民美術出版社

王原祁畫論

雨窗漫筆

論畫十則

六法古人論之詳矣。但恐後學拘局成見，未發心裁，疑義意揣，翻成邪僻。今將經營位置，筆墨設色大意，就先奉常所傳及愚見言之，以識甘苦。後有所得，當隨筆錄出。

明末畫中有習氣惡派，以浙派爲最。至吳門、雲間，大家如文、沈，宗匠如董、贋本混淆，以訛傳訛，竟成流弊。廣陵、白下，其惡習與浙派無異。有志筆墨者，切須戒之。

意在筆先，爲畫中要訣。作畫於搦管時，須要安閑恬適，掃盡俗腸，默對素幅，凝神靜氣，看高下，審左右，幅內幅外，來路去路，胸有成竹，然後濡毫吮墨。先定氣勢，次分間架，次布疏密，次別濃淡。轉換敲擊，東呼西應，自然水到渠成，天然湊拍[一]。其爲

淋漓盡致，無疑矣。若毫無定見，利名心急，布立樹石，逐塊堆砌，扭捏滿幅，

意味索然，便爲俗筆。今人不知畫理，但取形似；筆肥墨濃者，謂之渾厚；筆瘦墨淡

者，謂之高逸；色艷筆嫩者，謂之明秀，而抑知皆非也。總之，古人位置緊而筆墨鬆，今

人位置懈而筆墨結。於此留心，則甜、邪、俗、賴不去而自去矣。

畫中龍脉，開合起伏，古法雖備，未經標出。石谷闡明，後學知所衿式。然愚意以

爲，不參體用二字，學者終無入手處。龍脉爲畫中氣勢源頭，有斜有正，有渾有碎，有斷

有續，有隱有現，謂之體也。開合從高至下，賓主歷然，有時結聚，有時澹蕩，峰回路轉，山頭、

雲合水分，俱從此出。起伏由近及遠，向背分明，有時高聳，有時平修，敧側照應，山頭、

山腹、山足，銖兩悉稱者，謂之用也。若知有龍脉而不辨〔二〕，開合起伏，必至拘索失勢。

知有開合起伏而不本龍脉，是謂顧子失母。故強扭龍脉則生病，開合逼塞淺露則生病，

起伏呆重漏缺則生病。且通幅有開合，分股中亦有開合。通幅有起伏，分股中亦有起

伏。尤妙在過接映〔三〕帶間，制其有餘，補其不足，使龍之斜正、渾碎、隱現、斷續、活潑

潑地於其中，方爲真畫。如能從此參透，則小塊積成大塊，焉有不臻妙境者乎。

作畫但須顧氣勢輪廓，不必求好景，亦不必拘舊稿。若於開合起伏得法，輪廓氣勢

已合，則脉絡頓挫轉折處，天然妙景自出，暗合古法矣。畫樹亦有章法，成林亦然。

臨畫不如看畫。遇古人真本，面[四]上研求，視其定意若何，結構若何，出入若何，偏正若何，安放若何，用筆若何，積墨若何，必於我有一出頭地處。久之，自與吻合矣。

古人南宋、北宋，各分眷屬。然一家眷屬內，有各用龍脉處，有各用開合起伏處，是其氣味得力關頭也，不可不細心揣摩。如董、巨，全體渾淪，元氣磅礴，令人莫可端倪。元季四家，俱私淑之。山樵用龍脉，多蜿蜒之致；仲圭以直筆出之[五]，各有分合，須探索其配搭處。子久則不脱不粘，用而不用，不用而用，與兩家較有別致。雲林纖塵不染，平易中有矜貴，簡略中有精彩，又在章法筆法之外，爲四家第一逸品。先奉常最得力倪、黃、曾深言源委。謹識之，爲鑒賞之助。

用筆忌滑，忌軟，忌硬，忌重而滯，忌率而混，忌明净而膩，忌叢雜而亂，又不可有意著好筆，有意去累筆。從容不迫，由淡入濃，磊落者存之，甜俗者删之，纖弱者足之，板重者破之。又須於下筆時，在著意不著意間，則觚棱轉折，自不爲筆使。用墨用筆，相爲表裏，五墨之法，非有二義。要之，氣韻生動，端在是也。

設色即用筆用墨意，所以補筆墨之不足，顯筆墨之妙處。今人不解此意，色自爲

色，筆墨自爲筆墨，不合山水之勢，不入絹素之骨，惟見紅綠火氣，可憎可厭而已。惟不

重取色，專重取氣，於陰陽向背處，逐漸醒出，則色由氣發，不浮不滯，自然成文，非可以

躁心從事也。至於陰陽顯晦、朝光暮靄、巒容樹色，更須於平時留心。澹妝濃抹，獨[六]

處相宜，是在心得，非成法之可定矣。

作畫以理、氣、趣兼到爲重，非是三者不入精妙神逸之品。故必於平中求奇，綿裹

裏鐵有針[七]，虛實相生。古來作家相見彼此合法，稍無言外意，便云有傖夫氣。學者

如已入門，務求竿頭日進，必於行間墨裏，能人之所不能，不能人之所能，方具宋、元三

昧，不可稍自足也。

校勘記

〔一〕「拍」，《畫學心印》本作「泊」。

〔二〕「辨」原作「辦」，據《畫學心印》本改。

〔三〕「映」，《畫學心印》本作「應」。

〔四〕「面」，《畫學心印》本作「向」。

〔五〕「之」原闕，據《畫學心印》本補。

〔六〕「獨」，《畫學心印》本作「觸」。

〔七〕「有針」，《畫學心印》本作「裹鐵」。

王司農題畫錄上

仿大癡設色長卷

古人長卷皆不輕作，必經年累月而後告成，苦心在是，適意亦在是也。昔大癡畫《富春長卷》，經營七年而成，想其吮毫揮筆時，神與心會，心與氣合，行乎不得不行，止乎不得不止，絕無求工求奇之意，而工處奇處斐亹於筆墨之外，幾百年來神彩煥然。余前日於華亭[一]司農處獲一寓目，頓覺有會心處，方信妙境亦無多子也。雲徵不學畫，而性喜畫，每以論文之法論畫，斅學相長無倦也[二]。更喜觀余潑墨，侍側竟[三]日不移，非深知篤好者能如是乎？余故爲作長卷。雲徵有館課，余點染時輒來指摘微茫，推求精奧。余恐其妨帖括之功，亦時作而時輟，竟歷三四年之久。余心思學識不逮[四]古人，然落筆時不肯苟且從事，或者子久此三子脚汗氣，於此稍有發現乎。識之，以博一粲[五]。

仿大癡設色爲綏成叔祖

古人之畫，立意於筆墨之先，取意於筆墨之外，一邱一壑俱有原委，一樹一石俱得肯綮，所以通體靈動，無美弗[六]臻。今人之專心師古者，鉤剔刻畫，銖兩[七]悉稱，未免失之於拘矣。有格外好奇者，脫略古法，私心自喜，未免失之於放矣。拘固不可，放尤不可也。綏成叔祖見余舊作，特以側理命仿大癡。余於大癡畫法，雖於先大父前略聞緒論，然得其形而未得其神，得其體而未得其韻，宜乎原委之未清，肯綮之未當也。塗抹成幅，以俟識者之品題可耳。

仿王叔明爲周大酉

元畫至黄鶴山樵而一變。山樵少時酷似趙吳興，祖述輞川，晚入董、巨之室，化出本宗[八]，體縱横離奇，莫可端倪，與子久、雲林、仲圭相伯仲，迹雖異而趣則同也。今人不解其妙，多作奇幻之筆，愈趨而愈遠矣。癸巳秋日，大酉兄[九]從潞河來，偶談山樵筆墨，寫以歸諸奚囊。周兄將爲五[一〇]岳遊，攜杖著屐，水濱木末，出是圖觀之，未必無契合處也，亦可以解好奇之惑矣。

仿高尚書山川出雲圖爲毛元木

元木毛兄以醫行，吾婁之隱君子也。與余從未識面，大西周兄入都，極道其酷慕拙筆，聞聲相思，來必拳拳諄屬，老而彌篤，何嗜痂之深耶。爰作是圖以贈。

丹思代作仿大癡

六法之妙，一曰氣韻，二曰位置。若能氣中發趣，雖位置稍有未當，亦不落於俗筆也。余長夏消暑，偶作是〔一一〕圖，東塗西抹，自顧無穩妥處。取其粗服亂頭中，尚有書卷氣，存之以俟識者。

仿大癡設色爲穆大司農壽

余與穆老先生曾在垣中同事將二十載，練達勤慎，飯仰甚久。以聖主特達之知，簡命司農，近復命余佐之，素心契合，同堂金石，亦余一生之奇逢也。茲中秋八日，爲先生八〔一二〕衮大慶，中堂家叔以農部閣署諸公之請，既爲祝嘏之詞，以紀其盛。先生之豐功厚澤，可以炳耀千古矣。余不文，再附會爲頌〔一三〕言，何足彰美於萬一乎？嘗讀《詩》而廣《天保》之章，則曰九如；美申甫之生，則曰嶽降。方知山水清音，可以涵養太和，

發舒[一四]元氣，庶幾可以表仁壽之性情，而頌禱之微意，隱躍發現於筆墨之間，不可謂非稱祝之一助也。昔元之大癡翁外和而內介，不設城府，與人交如飲醇，壽至九十有六，為登華山而飛昇。先生與大癡雖隱現不同，學識器量有不侔而合者，亦可卜功成國老，為異日無疆之慶矣。爰作此圖，以供清秘，幸[一五]為囅然而進一觴。

仿大癡設色為張運老司農

西蜀地形山川，靈秀之所萃也。從南至北，鑿山而開棧；由西至東，溯源以達江。地靈人傑，甲於天下。文章政事，代有傳人。吾寬宇年老[一六]先生，蓋當代之傳人也。先生之忠誠可以格天日，先生之才略可以理繁劇，先生之學識可以通古今。聖天子雅重公，由總河而遷司農，倚毗者深矣。旋用余為之佐，觀型有成，余亦何幸而得與畏友同事一堂乎。癸巳三月，皇上六旬萬壽，松齡老年伯春秋八十有七，矍鑠踰少壯，萬里赴闕，懽忭拜舞，從古來未有之佳話。而寵渥備至，恩賚有加，亦從古來未有之奇榮也。余愧無文，不能為德門鋪張揚厲，備述國家恩慶，特仿一峰筆意，供諸清秘，以為南山之祝。先生官於江浙甚久，觀南宗一脈淡蕩平易，蜀地山川固美，必更有會心於吳山越水

間也。

丁丑戊寅畫册爲迪文二弟

余丁丑春，讀禮南歸，檢先君遺藁〔一七〕，得一素册，迪弟謂余曰：「此手澤之所存也。須留之研席間，以示晨昏不忘之意。」是冬經營宦穸〔一八〕，往來鄉城，二弟必攜此册以相隨。拮据荼苦〔一九〕，中夜起坐徬徨，對此命筆，庶幾稍解幽憂，不覺落墨告竣。己卯服闋，方用設色，於宋元諸家相近者題出，以弁其首，并〔二〇〕不取其形似也。癸巳之八月，閱十有幾年，迪文弟忽出此以見示，將以驗功〔二一〕力之淺深、學識之厚薄。余再四諦觀，方知筆墨皆由天性，後起之筆不至掩其天性，前後同一轍耳。前作諸圖時，純以筆墨用事，未能得其本源。今於諸家雖稍解，而老耄將至，力不從心，未能出一頭地也。隨筆識之，以見今昔之感。

仿大癡設色爲汪崧眉

余本不善畫，而崧眉世兄亦不知余畫，四十年來音問屢通，從未以筆墨請教也。今秋汪世兄自楚來京，館之萬壽圖局中，見余與諸畫師談論，左應而右辨，彷彿如梓人傳

所云，頗爲心喜，特索拙筆。余爲仿大癡設色，縱橫澹蕩，絶無工麗處，而斐亹之意，自在其中，此又一家也。具眼見之，更有會心於界畫一道耳。

仿梅道人爲汪崧眉

梅道人畫，峰巒峻峭，石角崚嶒，時於水邊林下、盤石曲[二一]磴處，回互生情，波磔發趣[二三]。余見其《溪山無盡》《關山秋霽》二圖，皆此意。并作此圖，以博崧眉世兄一粲。

仿大癡設色秋山爲鄒拱宸

大癡《秋山》，余從未之見。先大父云，於京口張子羽家曾寓目，爲子久生平第一。數十年時移物換，此畫不可復覩，藝苑論畫亦不傳其名也。癸巳九秋，風高木落，氣候蕭森，拱宸將南歸，余正值悲秋之際，有動於中，因名之曰「仿大癡秋山」不知當年真虎筆墨何如、神韻何如，但以余之筆，寫[二四]余之意，中間不無悠然以遠、悄然以思，爲秋水伊人之句可也。

仿高房山爲朱星海

余本不善畫，星海朱兄必欲余畫房山，不知何處學房山之法，慕房山之名，投側理專責於余，雖鈍拙不能辭也。聞房山天趣[二五]，與米家相伯仲，頡頑趙鷗波，上承董巨，下啓四家，爲元初大家，豈余初學所能夢見。而星海惓惓如此，欲進余之學乎，欲顯余之醜乎？不計工拙，圖成識之，以質諸巨[二六]眼。

仿大癡設色爲元成表弟

余戊寅之夏，幽憂里居，杜門謝客，元成表弟自雲間來婁，爲一月遊，慰余岑寂。晨夕晤對，每以筆墨相促，余爲作大癡一圖，頗覺匠心，詎意得而旋失，不知落於誰氏之手。相距至今閱十五年矣。元成將爲楚行，隆冬促迫，較甚於前，余冗中呵凍[二七]，強爲捉筆，不能復成合作矣。然筆墨余性所近，對此萬慮俱忘，童而習之，今雖垂暮，始終如一轍也。或於中稍有相應處，識者自能辨之。

仿大癡設色爲王德沛

余自庚辰之秋，奉命入内庭供奉筆墨，獲與德老長兄訂交，講昆弟之誼甚歡。閱十

有幾年矣。然余夙夜在公，從未有片楮請教，德兄晨夕匪懈，因余辦公，亦從未以私請。間一談及宋元畫法，鑒別精明，議論宏正，非偏才小家所能夢見。而獨見許於余，知其嗜痂深矣，心折已久。偶得新倒理，德兄製造合式，囑余試筆，以俟應制，亦他山切磋之意。余老眼昏花，試之不覺成圖。聞新構一齋[二八]，不識可懸之室中，以志吾兩人數年之知音否。

仿黃子久設色小幅爲位山孫壻

今昔人論大癡畫，皆曰：「峰巒渾厚，草木華滋。」於是學畫者披[二九]精竭神，終日臨摹，求其所謂「渾厚華滋」者，終不可得，望洋而歎，罷去不復講求。或私心揣度，誤聽邪說，愈去愈遠，迄於無成者有之。余甘苦自知，二者俱識其非，老耄將至，不能爲斯道開一生面。此圖爲位山所作，其中蘊奧，可以通之書卷，聊適吾意而已。

寫墨筆仿董華亭

大癡畫惟思翁能得其髓，其縱橫淡蕩處，不沾沾於大癡家數，而神理之間，在會心者自知之。筆法墨彩，從天性[三〇]中流出，所以高人一等也。位凝世兄南歸，亟問畫於

王原祁畫論

一二七

余。宋元諸家，博雅宏深者，非旦夕可以告竣。家藏偶有董蹟一幅，師其意以歸奚囊。途中水濱木末，到家水郭山村，以思翁大意求之，恍如寫照，宋元之妙在是矣。

仿大癡墨筆李彩求

畫須分陰陽，合體用。若陰陽、體用不得其源頭，則轉折布置處必有此三子蒙混。積微成鉅，通幅筆氣墨彩何從著落。雖云仿古，終是背馳矣。余春日在暢舍啓奏寓直中，恭候大駕往州一帶省耕水圍[三]。在寓偶暇，寫此消遣，以抒老懷。筆法墨彩，未必合古。

齋中偶懸思翁一幅，觀此不甚河漢，或可質諸識者耳。

倪黃墨法爲朱星海

畫家惟倪最爲高逸，因與大癡同時，相傳有倪、黃合作，兩家氣韻約略相似，後之筆墨家宗焉。星海醫學得正傳，留之館舍已三年矣。輕岐黃之學，將筮仕於汾西，小草捧檄，亦有喜色。余惟畫家之倪、黃，猶藥中之參、苓也。朱君善用參、苓，寫以贈之，願其以高逸自命，毋欲速，毋見小，以宦況知味，以樂天真，方不愧從前之盛名耳。

仿雲林筆與天游姪

「藜閣晴窗一卷書，青蒼古木映階除。畫中更喜逢真賞，得失相看静有餘。」天游姪供奉内庭，心迹雙清，余贈以雲林一圖，悦乾兄見而取去，初有沮色，再作此幅，以廣其意。前後兩圖，猶合璧也。

仿高房山卷

房山之筆，全學二米，筆墨潑而能和，中間體裁亦本董、巨，故與松雪齊名，爲四家源流。先輩松來將爲楚游，出側理索畫，寫此入奚囊中。瀟湘夜雨，與湖南山水恰有關會，出以房山法，更見元人佳趣耳。

爲凱功掌憲寫元季四家

余二年前奉命修《書畫譜》，見大癡論畫二十則，不出宋人之法。但於林下水邊、沙磧木末，極閑中輒加留意，歸於無筆不靈、無筆不趣，在宋法又開生面矣。余幼學於先奉常贈公，久而得其藩翰。見此二十則，方知子久得力處，益信華亭宗伯及先奉常所傳爲不虚也。仿子久。王叔明筆酷似其舅趙吴興，進而學王摩詰，得離奇奥突之妙。

晚年墨法純師董、巨，一變而爲本家體，人更莫可端倪。師之者不泥其迹，務得其神，要在可解不可解處。若但求其形似[三]，云某處如何用筆，某處如何用墨，造出險幻之狀，以之驚人炫俗，未免邈若河漢矣。仿黃鶴山樵。北宋高人三昧，惟梅道人得之，以其傳巨然衣鉢也。與盛子昭同里開而居，求盛畫者填門接踵，庵主惟茅屋數椽，閉門靜坐。人有言者，笑而不答。五百年來重吳而輕盛，洵乎筆墨有定論也。然人但知其淋漓揮灑，不知其剛健而兼婀娜之致，亦未思一笑之故耳。仿梅道人。宋元諸家各出機杼，惟高士一洗陳迹，空諸所有，爲逸品中第一。非觕爲是法也，於不用工力之中，爲善用工力者所莫能及，故能獨臻其妙耳。董宗伯題倪畫云，江南士大夫家以有無清俗，洵不虛也。仿雲林。

余邐來苦心揣摩，終未能得其神理，有無清俗之言，洵不虛也。仿雲林。

題明清名家選勝

康熙甲午夏日，篋六大弟將南歸，所藏明末名家暨昭代選勝，彙爲一冊，共十六幅。吾弟細加甲乙，勿使魚目混珠，幸甚幸甚。余亦濫廁其二，筆墨疏陋，不足以當鉅觀。

仿設色大癡送朱星海之任

上洋朱君星海，以岐黃之術行於京師，聲名籍甚[三三]。江左業儒諸名家，到都門行醫者不少，惟星海用藥立方，所至輒效，頗有風送滕王之意。余方喜其業之有成，品之甚貴，忽作倅永寧，捧檄而喜，於甲午四月十一日就道。向館穀於余家，余送而正告之曰：「君爲醫則岐黃之事也，爲倅則服勞之事也，故無[三四]論大小，必思上不負國憲，下不病商民。凡錢糧經手，匪類盤詰，兼之公差絡繹，備辦解送，盤錯艱難，到手方知。子其勉旃。」星海甚服膺余言。果能如此，則官階日躋，另是一番面目。毋恃舊業，毋貪小利，克盡厥職，方得始終爲吾良友。臨別贈畫贈言，勿以拙筆爲應酬之物而忽視之。

仿設色大癡爲趙堯日

畫須自成一家，仿古皆借境耳。昔人論詩畫云：「不似古人，則不是古；太似古人，則不是我。」元四家皆學董、巨，而所造各有本家體，故有冰寒於水之喻。堯日學畫苦心有年，未能入室，以其規摹一家，即受一家之拘束也。此幅擬大癡而脫去其本色，渾厚磅礴，即在蕭疏澹蕩中，未免貽笑於作家。余謂貽笑處即是進步，放翁詩云：「文

人妙來無過熟。」久之融成一片，勿拘拘於家數爲也。

仿設色大癡巨幅李匡吉求贈

余先奉常贈公彙宋元諸家，定其體裁，摹其骨髓，縮成二十餘幅，名曰縮本，行間墨裏，精神三昧出焉。此大父一生得力處也。華亭宗伯題册首云「小中見大」，又每幅重題賞鑒跋語，以見淵源授受之意。先奉常於丁巳夏初忽以授余，其屬望也深矣。余是年三十〔三五〕有五，拜藏之後，將四十年，手摹心追。庚寅冬間，方悟小中見大之故，亦可以大中見小也。隨作是圖，而興會未純，旋作旋輟，又三四年於茲矣。近喜匡吉甥南來，極道青翁老公祖賞鑒之精，而偏有昌歜之好。余於此中追溯生平，頗有一知半解，敢於知音之前自匿其醜乎。勉爲告竣，以博一粲。

仿北苑筆爲匡吉

匡吉學畫於余己二十年，古人成法皆能辨其源流，今人學力皆能別其緇素，惟用筆處爲窠臼所拘，終未能掉臂遊行，余願其爲透網之金鱗也。前莅任學博時，余贈以一册，名曰《六法金針》。別七八年，名已大成。近奏最而來，以筆墨見示，六法能事已綱

舉目張。若動合機宜，平淡天真，別有一種生趣，似與宋元諸家尚隔一塵。今花封又在中州，舍此而去，定然飛騰變化。余尚慮其爲筆墨之障也，特再作北苑一圖。匪吉果能於意氣機之中、意氣機之外，精神貫注，提撕不忘，余雖老鈍，不足引道，然於此中不無些子相合，試於繁劇之際，流連一曠胸襟，則得一可以悟百，定智過其師矣。勉旃勉旃。

仿子久設色大幅爲沛翁殷大司馬

畫自家右丞以氣韻生動爲主，遂開南宗法派。北宋董、巨集其大成，元高、趙暨四家俱宗之。用意則渾樸中有超脫，用筆則剛健中含婀娜。不事粉飾而神彩出焉，不務矜奇而精神注焉。此爲得本之論也。沛翁以政事鉅公，爲風雅宗盟，其識力必有大過人者。每見必惓惓下問，余雖鈍拙，不敢自匿，竭其薄技，幸有以教之。

仿大癡秋山設色

宋元諸家千門萬户，豈能盡得其指歸，然必以董、巨法派爲正宗。深入而無間者，莫過於大癡。後來學人，在於指授如何、精進如何耳。余少侍先奉常，公每言「有明三百年來得大癡骨髓者，惟華亭董宗伯。苦心步趨，僅能不失面目」。雖係大父謙抑之

語，起視藝苑，知其說者罕矣。輪美問畫於余，以其深得維揚工力，以是言告之，進而求諸縮本，似有所省。余續述先業，不可謂無指授，惜鈍根弱質，不能精進，何以爲輪美老馬引途也？勉作此圖，質諸高明，亦有合處否。

仿子久筆

八月既望，秋光甚佳，而余以養疴扃戶，未能領略。客有從虞山來，索余仿子久筆，宿諾甚久，强起勉作此圖。然子久高情逸韻，在身心俱忘，撒手懸崖而出，今余藥裹經旬，縱擺落一切，終爲病魔所牽，便與筆墨三昧有障。得失妍媸，旁觀者清，識者鑒之。

元四家異同論

昔人論文，有班、馬異同辨。余奉命作畫甚苦，適興有所觸，遂書臆見論之。畫中之趙吳興、高房山并絕元初，其所得宋人精奧處，另文以論。四家又起於二家之後者也。

仿巨然筆爲蓍兒

巨然衣鉢，惟吳仲圭傳之，筆力墨光，透出紙背，真蹟數百年，神采猶爲奕奕。余腕

弱筆鈍，久而未進。每墨浮而氣黯，由學之未純也。偶檢廢簏中，得紙爲薯兒作此，存之以觀後效[三六]。

仿大癡筆

大癡手筆平淡天真，其純任自然處，往往超於生熟之外。此中甘苦，有可學，有不可學，非伐毛洗髓者不知也。此圖暢春退直時寒夜[三七]所作，未能匠心，惟識者鑒之[三八]。

仿黃子久筆爲張南蔭

西嶺春雲。余聞粵西多山少水，拔地插天，與此迴別。及於此者，寒山流水，另有一番登臨氣象矣。大癡得董、巨三昧，平淡天真，不尚奇峭，意在富春，烏目間也。吟樵奉命遠行，出守大郡，囑余仿此，置行篋中，攬峰巒之獨秀，思湖山之佳麗，兩者均有得也。特慚筆墨癡鈍，不足爲燕寢凝香之用耳。

仿大癡巨幅爲李憲臣

余見子久大幅，一爲《浮巒暖翠》，一爲《夏山圖》，筆墨位置，盡發其蘊。余向欲採

取二軸，運以體裁，彙成結構，以腕弱思淺，動而輒止，未能與之鏖戰也。憲臣先生與予同事數年，悃愊無華，氣誼敦洽，予之知音也。向以此見委，怯於大幛，遲回久之。邇來功力稍進，不敢匿醜，經營慘淡者一載餘矣。今奉命爲粵東之行，迫促難辭，十日一山，五日一水，何以副好友之意乎？急作此圖，歸之行篋中，以供清玩。予老來樂而不倦，南華羊城多奇山，先生歸述所見，予將爲先生再索枯腸，千巖萬壑，別開生面，藝苑中亦一美談也。書之以爲後訂。

煙巒秋爽仿荊關金吉求

元季四家俱宗北宋，以大癡之筆，用山樵之格，便是荊、關遺意也。隨機而趣生，法無一定，邱壑煙雲，惟見渾厚磅礴之氣。北苑《夏景山口待渡圖》，用淺絳色，而墨妙愈顯，剛健婀娜，隱躍行間墨裏，不謂六法中道統相傳，不可移易如此。若以臆見窺測，便去千萬里，爲門外儈父，不獨逕庭而已。明吉以小卷問畫，余爲寫荊、關秋色，并以源流告之。并囑質之識者，以余言爲不謬否。

一三六

仿梅道人筆爲司民

世人論畫以筆墨，而用筆用墨必須辨其次第，審其純駁，從氣勢而定位置，從位置而加皴染。略[三九]一任意，便疥癩滿紙矣。每於梅道人有墨豬之誚，精深流逸之致茫然不解，何以得古人用心處？余急於此指出，得其三昧，即得北宋之三昧也。

仿小米筆爲司民

米家畫法，品格最高。得其衣鉢，惟高尚書有大乘氣象。元人中如方壺、郭天錫，皆具體而微者也。庚寅春暮夏初，余在暢春入直，晨光晚色，諸峰隱現出沒，有平淡天真之妙，方信南宮遺墨得此中真髓。揣摩成圖，可以忘倦，可以忘老。諸方評論云，可與北苑頡頏，雖大癡、山樵，猶遜一格，不虛也。

仿黃子久爲宗室柳泉

「清光咫尺五雲間，刻意臨摹且閉關。漫學癡翁求粉本，富春依舊有青山。」大癡畫至《富春》長卷，筆墨可謂化工。學之者須以神遇，不以迹求。若於位置、皴染研求成法，縱與子久形模相似，落落從上，諸大家不若是之拘也。此圖成後，偶有會心處，向

上拈出，平淡天真之妙，可深參而得之。

仿大癡筆為唐益之

要仿元筆，須透宋法。宋人之法，一分不透，則元筆之趣，一分不出，毫釐千里之辨在此，子久三昧也。益翁文章政事之餘，旁及藝事，筆墨一道，亦從家學得之。相值都門，論心深為契合。今將製錦南行矣，寫此奉贈。

仿大癡秋山

大癡愛佳山水，至虞山見其頗似富春，遂僑寓二十年，湖橋酒餅，至今猶傳勝事。吾谷楓林，為秋山之勝，癡翁一生筆墨最得意處，所謂「峰巒渾厚，草木華滋」，於此可見古人之匠心矣。余侍直辦公之暇，偶作此圖，有客從虞山來，遂以持贈。質之具眼，有少分相合否。

仿大癡為錢長黃之任新安

新安形勝地也。余前至秦中，驅車過洛陽，渡伊洛，四圍山色崚嶒，巨石俯瞰河流，曲折迤邐者數里，方知大癡《浮嵐暖翠》《天池石壁》二圖之妙。過此而新安至矣。今

長黃官於茲土，與崔峒「寒山流水」之句恰相符合，可不作此為賀乎。此行身在畫圖中，而又領略詩意，古稱花縣，何以過之。發軔可以卜報最也，請以拙筆為左券。

仿大癡長卷為鄭年上

畫法莫備於宋。至元人搜抉其義蘊，洗發其精神，實處轉鬆，奇中有淡，而真趣乃出。四家各有真髓，其中逸致橫生，天機透露，大癡尤精進頭陀也。余弱冠時，得大父指授，方明董、巨正宗法派，於子久為專師，今五十年矣。凡用筆之抑揚頓挫，用墨之濃淡枯濕，可解不可解處，有難以言傳者。余年來漸覺有會心處，悉於此卷發之。藝雖不工，而苦心一番，甘苦自知。謂我似古人，我不敢信，謂我不似古人，我亦不敢信也。研[四〇] 心斯道者，或不以余言為河漢耳。

仿大癡為漢陽郡守郝子希

筆墨一道，同乎性情，非高曠中有真摯，則性情終不出也。余與子希先生論交垂三十年，回思滁陽襄國時，政事之暇，較藝論文，流連無虛日。年來又同官於京，過從為更密矣。先生出守漢陽，以畫屬余，蹉跎年久，終未踐約。猶幸筋力未衰，可以應知己之

命。庚寅秋日，久雨初晴，辦公稍暇，鍵戶息機，吮筆揮毫者數日，方成此圖。雖未敢與作家相見，而解衣磅礴，以研求之思，發蒼莽之筆，間亦有得力處也。因風郵寄，以志遠懷。

仿梅道人為雪巢

余憶戊寅冬，從豫章歸，溪山回抱，村墟歷落，頗似梅道人筆。刻意摹仿，未能夢見。十餘年來心神間有合處，方信古人得力，以天地為師也。雪巢大弟就幕閩中，此行為道所必經，奚囊中試攜此圖，渡錢塘江，過江郎山，踰仙霞嶺，時一展觀，亦有一二脗合處否。

仿大癡設色

畫中設色之法，與用墨無異，全[四一]論火候，不在取色，而在取氣，故墨中有色，色中有墨。古人眼光直透紙背，大約在此。今人但取傅彩悅目，不問節腠，不入竅要，宜其浮而不實也。余作此圖，偶有所感，遂弁數語於首。

仿大癡九峰雪霽意爲張樸園先生

畫中雪景，唐以前但取形似而已。氣運生動，自摩詰開之，至宋李營邱，畫法大備，雪景之能事畢矣。大癡不取刻畫，平淡天真，別開生面，此又一變格也。余於雪景未經攻苦，諸家雖曾探索，終未夢見。此圖應樸園先生之命，客冬至秋，經營磅[四二]薄，乘暇渲染。冀得匠心之作，而手與心違，即於子久專師，以宋法未合，瓴稜轉折處每爲筆使。何以得其三昧乎？質之識者，幸有以教我。

仿大癡爲顧南原

余與南原年道兄訂交已十年矣。南兄詩文，士林推重，余一見心折。問一出餘技，點染山水，與倪、黃心傳若合符節，其天資筆力，迥異尋常畫史也。篆學不輕示人，近余始得三四石刻，渾脫流麗，精嚴高古，無美不備，遠宗文三橋，近師顧雲美，更有出藍之妙。猶憶甲寅秋，步月虎邱，與雲美相遇，談心甚洽，囑留塔影園一日，以二章易余便面。寶惜三十餘年，正慮其漫漶失真，得南兄重開生面，方信知過於師矣。南原酷嗜余筆，因追昔年佳話，促余作此圖，即用新章，亦不可不記也。

仿大癡設色爲賈毅庵

畫法與詩文相通，必有書卷氣，而後可以言畫。右丞「詩中有畫，畫中有詩」，唐宋以來悉宗之。若不知其源流，則與販夫牧豎何異也。其中可以通性情、釋憂鬱，畫者不自知，觀畫者得從而知之，非巨眼卓識，不能會及此矣。毅庵博學好古，於拙筆有癖嗜，余不敢自任，而不能却其請，爲仿大癡筆意，其中妍媸，知者自能辨之。

仿設色倪黃

壬辰春正望後，燈事方闌，料峭愈烈，衘杯呵凍，放筆作此圖。似有荊、關筆意，而風趣用元人本色。此倪、黃棄臼，未能純熟脫化也。傅以淺色，恐益增其累耳。

仿大癡筆

古人用筆，意在筆先，然妙處在藏鋒不露。元之四家，化渾厚爲瀟灑，變剛勁爲和柔，正藏鋒之意也。子久尤得其要，可及可到處，正不可及不可到處。個中三昧，在深參而自會之。

送勵南湖畫册十幅

畫雖一藝，而氣合書卷，道通心性，非深於契合者，不輕以此爲酬酢也。宋元諸家，俱有源委，其所投贈，無不寄託深遠。仿其意者，曠然有遐思焉，而後可以從事。南湖先生與余同直暢春，積有歲月，著作承明，揚扢風雅，先生所以自得，與余之所以受教於先生者，久欲傾倒。戊子冬日，值其四十懸弧之辰，非平常祝嘏之詞所能盡也，東坡詩云「我從公遊非一日，不覺青山映黃髮」，爰寫一册，以志岡陵之盛云。

仿松雪大年筆意

「天空浮修眉，濃綠畫新就。」此昌黎詩也。余和樹百弟[四三]一絕句，以廣其後二語有合處，因仿松雪、大年筆意，并録拙詠於後。「眼飽長安花欲燃，却教愁絕路三千。竹深處處鶯啼綠，輸與江南四月天。」

仿王叔明長卷

都城之西，層峰疊翠，其龍脈自太行蜿蜒而來，起伏結聚，山麓平川，回環幾十里，芳樹甘泉，金莖紫氣，瑰麗鬱葱，御苑在焉。得茅茨土階之意，而仍有蓬萊閬苑之觀。

置身其際，盛世之遭逢也。余忝列清班，簪筆入直，晨光夕照，領略多年。近接禁地之清華，遠眺高峰之爽秀，曠然會心，能不濡毫吮墨乎。有真山水可以見真筆墨，有真筆墨可以發真文章，古人如是，景行而私淑之，庶幾其有得焉。此圖經年而成，頗費經營，識者流覽此中瑕瑜，應有定鑒耳。康熙戊子長夏，題於海甸寓直。

仿大癡卷

董、巨畫法三昧，一變而爲子久，張伯雨題云「精進頭陀，以巨然爲師」，真深知子久者。學古之家，代不乏人，而出藍者無幾。宋元以來，宗旨授受，不過數人而已。明季一代，惟董宗伯得大癡神髓，猶文起八代之衰也。先奉常親炙於華亭，於《陡壑密林》《富春長卷》，爲子久作諸粉本中探驪珠，獨開生面。余少侍先大父，得聞緒論，又酷嗜筆墨，東塗西抹，將五十年。初恨不似古人，今又不敢似古人，然求出藍之道，終不可得也。又今人多喜談設色，然古人五墨法，如風行水面，自然成文，荒率蒼莽之致，非可學而至。余故數年前作此長卷，久弄未出，今敢以公諸同好。

仿淡墨雲林

仿雲林，筆最忌有儋父氣，作意生淡，又失之偏枯，俱非佳境。立藁時從大意看出，皴染時從眼光得來，庶幾於古人氣機，不大相逕庭矣。

仿梅道人長卷

畫有五品，神、逸爲上。然神之與逸不能相兼，非具有扛鼎之力、貫虱之巧，則難至也。元季梅道人，傳巨然衣鉢。余見《溪山無盡》《關山秋霽》二圖，皆爲得其髓者。余初學之[四四]茫然未解，既而知循序漸進之法，體裁以正其規，渲染以合其氣，不懈不促，不脫不黏，然後筆力墨花油然而生。今人以潑墨爲能，工力爲上。以爲有成法，此不知庵主者；以爲無成法，亦不知庵主者也。於此研求，庶幾於神、逸之門不至望洋。明季惟白石翁最得梅道人法，詩云「梅花庵主墨精神，七十年來未用真」，可謂深知而篤信者矣。

學思翁仿子久法

董宗伯畫不類大癡，而其骨格風味則純乎子久也。石谷子嘗與余言，寫時不問粗

細，但看出進大意，煩簡亦不拘成見，任筆所之，由意得情，隨境生巧，氣韻一來便止。

此最合先生後熟之意，余作此圖，以斯言弁其首。

仿趙大年

惠崇《江南春》，寫田家山家之景。大年畫法悉本此意，而纖妍淡冶中，更開跌宕超逸之致。學者須味其筆墨，勿但於柳暗花明中求之。

仿董巨筆

畫中有董、巨，猶吾儒之有孔、顏也。余少侍先奉常，并私淑思翁，近始略得津涯。董、巨得其全，四方知初起處，從無畫看出有畫，即從有畫看到無畫，爲成性存存宗旨。家具體，故亦稱大家。

仿小米筆

山水蒼茫之變化，取其神與意。元章峰巒，以墨運點，積點成文，呼吸濃淡，進退厚薄，無一非法，無一執法。觀米家畫者，止知其融成一片，而不知條分縷析中，在在皆靈機也。米友仁稱爲小米，最得家傳，結搆比老米稍可摹擬，而古秀另有風韻，猶書中義、

獻也。宋太宰爲收藏家，聞有名畫，余未之見。爾載世兄以同里得觀，囑筆亦仿米意。

余未經寓目，古人神髓豈能夢見，以意爲之，聊博噴飯可爾。

仿大癡設色秋山與向若

大癡《秋山》，向藏京口張修羽家。先奉常曾見之，云氣運生動，墨飛色化，平淡天真，包含奇趣，爲大癡生平合作，目所僅見。興朝以來，杳不可即，如阿閃佛光，一見不復再見。幾十年間，追憶祖訓，回環夢寐。茲就見過大癡各圖，參以管窺之見，點染成文。愚者千慮，或有一得，不至與癡翁大相逕庭耳。

仿梅道人與陳七

筆不用煩，要取煩中之簡；墨須用淡，要取淡中之濃。要於位置間架處，步步得宜，方得元人三昧。如命意不高，眼光不到，雖渲染周緻，終屬隔膜。梅道人潑墨，學者甚多，皆粗服亂頭，揮灑以自鳴得意，於節節肯綮處，全未夢見，無怪乎有墨豬之誚也。

己丑中秋，乍霽新涼，興會所適，因作是圖，并書以弁其首。

仿設色小米

宋元各家俱於實處取氣，惟米家於虛中取氣，然虛中之實，節節有呼吸，有照應。靈機活潑，全要於筆墨之外，有餘不盡，方無罣礙。至色隨氣轉，陰晴顯晦，全從眼光體認而出。最忌執一之見。粗豪之筆，須細參之。

仿大癡秋山

己丑九月之杪，寒風迅發，秋雪滿山，黃葉丹楓，翠巖森列，動學士之高懷，感騷人之離思，正其時也。余以清署公冗，久疏筆硯，今將入直，興復不淺，作《秋山圖》寓意。上林簪筆與[四五]湖橋縱酒處境不同，而心跡則一。識者取其意，恕其學可爾。

仿梅道人

貧且勞，人之所惡也。然爲貧與勞之所役，以之移性情，隳意氣，則與道漸遠，無以表我之真樂矣。余碌碌清署，補衣節食，忘老辦公，時以典禮候直，寄跡蕭寺，籥燈揮灑，長箋短幅，不問所從來。偶憶[四六]古人得意處，放筆爲之，夜分樂成，欣然就寢，一枕黑甜，不知東方之既白矣。因仿梅道人筆，識之。

仿大癡水墨長卷

筆墨一道，用意爲尚。而意之所至，一點精神，在微茫些子間，隱躍欲出。大癡一生得力處，全在於此。畫家不解其故，必曰某處是其用意，某處是其著力，而於濡毫吮墨，隨機應變，行乎所不得行，止乎所不得止，火候到而呼吸靈，全幅片段自然活現，有不知其然而然者，則茫然未之講也。毓東於六法中揣摩精進，論古亦極淹博，余慮其執而未化也。偶來相訪，而拙卷適成，遂以此言告之，恍然有得。從此以後，眼光當陵轢諸家，以是言爲左券。

畫家總論題畫呈八叔父

畫家自晉唐以來，代有名家。若其理趣兼到，右丞始發其蘊。至宋有董、巨，規矩準繩大備矣。沿習既久，傳其遺法而各見其能，發其新思而各創其格。如南宋之劉、李、馬、夏，非不驚心炫目，有刻畫精巧處[四七]。與董、巨、老米之元氣磅礴，則大小不覺逕庭矣。元季趙吳興發藻麗於渾厚之中，高房山示變化於筆墨之表，與董、巨、米家精神爲一家眷屬。以後黃、王、倪、吳，闡發其旨，各有言外意。吳興、房山之學，方見祖

述，不虛董、巨、二米之傳，益信淵源有自矣。八叔父問南宗正派，敢以是對，并寫四家大意，彙為一軸，以作證明。若可留諸清秘，公餘擬再作兩宋兩元，冀略存古人面目，未識有合於法鑒否。推蓬係宣和裱法，另橫一紙於前，并題數語。此畫始於壬辰夏五月，至癸巳六月竣事。

仿設色大癡秋山

六法一道，非惟習之為難，知之為最難；非惟知之為難，行之為尤難也。余於此中磨練有年，方知古人成就一幅，必簡鍊以為揣摩，於清剛浩氣中，具有一種流麗斐亹之致。非可以一蹴而至。學大癡者，宜深思之。

仿大癡筆為輪美

東坡詩云「論畫以形似，見與兒童鄰」，甚為古今畫家下箴砭也。大癡論畫有二十餘條，亦是此意。蓋山無定形，畫不問樹，高卑定位而機趣生，皴染合宜而精神現，自然平淡天真，如篆如籀，蕭疏宕逸，無此三子塵俗氣。豈筆墨章程，所能量其淺深耶。輪美問畫於余，余以此告之，即寫是圖以授之，意欲於大癡心法竊效一二耳。雖然，畫家工

力有不得不形似者，遇事遇時，摹擬刻畫，以傳盛事，方見發皇蹈厲之妙。但得意，得氣，得機，則無美不臻矣。誰知之而誰信之，輪美亦極於此中留心，勉旃勉旃。癸巳夏五月寫，時年七十有二。

又仿大癡設色爲輪美

大癡畫以平淡天真爲主，有時傅彩粲爛，高華流麗，儼如松雪，所以達其渾厚之意、華滋之氣也。段落高逸，模寫[四八]瀟灑，自有一種天機活潑，隱現出沒於其間。學者得其意而師之，有何積習之染不清、微細之惑不除乎？余弱冠時，得聞先贈公大父訓，迄今五十餘年矣，所學者大癡也，所傳者大癡也。華亭血脈，金針微度，在此而已。因知時流雜派，僞種流傳，犯之爲終身之疾，不可嚮邇。特此作圖，以授輪美，知其有志探索，又明慧過人，自能爲宋元大家開一生面，無負我意，勉旃勉旃。

仿設色倪黃爲劉懷遠

聲音一道，未嘗不與畫通。音之清濁，猶畫之氣韻也。音之品節，猶畫之間架也。音之出落，猶畫之筆墨也。劉兄懷遠於吳中少有盛名，遊於省會，自齊魯而迄京師，所

至俱推絕詣。余觀其爲人靜深有致，無刻不辨宮商、別聲調，間一出其技，舉坐傾倒，公卿大夫俱爲美談，菲思深而力到，能至此乎？余性不耐與人畫，至懷遠而不覺技癢，亦宗先反後和之意也。

大橫披仿設色大癡爲明凱功

余於筆墨一道，少成若天性，本無師承，誦讀之暇，日侍先大父贈公，得聞緒論，久之於宋元傳授貫穿處，胸中如有所據，發之以學文，推之以觀物，皆用此理。每至無可用心處，間一揮灑，成片幅便面，無求知於人之心，人亦不吾知也。甲午秋間，奉命入直，以草野之筆，日達於至尊之前，殊出意外。生平毫無寸長，稍解筆墨，皇上天縱神靈，鑒賞於牝牡驪黃之外，反復益增惶悚，謹遵先賢遺意，吾斯之未能信而已。都門風雅，宗匠所集，間有知我者，余不敢自詡，亦不敢自棄，竭其薄技，歸之清秘，以供捧腹，不敢以此求名邀譽也。

擬設色雲林小幅

學畫至雲林，用不著一點工力，有意無意之間，與古人氣運相爲合撰而已。至設色

更深一層，不在取色而在取氣，點染精神，皆借用。推而至於別家，當必精光四射，磅礴

於心手。其實與著意、不著意處同一得力。學者無過用其心，亦無誤用其心，庶幾

近之。

仿倪黃設色小卷爲司民

司民少有文譽，弈更擅場。自丁丑夏至婁，館於余家數年。余試以畫叩之，若金石

之於節奏，林泉之於聲響，無不應也。庚寅秋入楚，睽闊者五年。今復來京，弈學更進，畫理明了，不減於昔，爲人

風雅驚座，殆又過之。以後相識滿天下，見其風韻，猶存恨知心之晚耳。作是卷以

贈之。

余方知斯理可以一貫，無怪乎司民之弈所至[四九]

輒傾倒也。

仿黃鶴山樵巨幅寄依文

黃鶴山樵，元四家中爲空前絕後之筆。其初酷似其舅趙吳興，從右丞輞川粉本得

來，後[五〇]從董、巨發出筆墨大源頭，乃一變本家法，出没變化，莫可端倪。不過以右丞

之體，推董、巨之用。而學者拘於見聞，謂山樵離奇夭矯，別有一種新裁。而董、巨之精

神不復講求，山樵之本領終歸烏有。於是右丞之氣運生動，爲紙上浮談矣。聞親家爲新安風雅巨擘，今寓維揚，意欲昌明斯道，而慮振興之無人也。飛書來問山樵筆，并寄側理，余就所見作此圖，并以是語告之。

仿董北苑玉培贈司民

余從大癡入門，漸有進步，欲竟其學，公餘輒究心董、巨，此得本莫愁末之意也。先定體勢，後加點染，俱要以氣行乎其間，如風行水上，自然成文。用筆運墨之間，豈可強而致，躁而得耶。玉培有佳紙，藏弄數年，出以索畫，余亦經營經歲，垂成而忽歸司民，縑素輾轉，各有所屬，不可不紀其始。

題丹思畫冊仿叔明

畫如四始與六義，未掃俗腸便爲累。青山幻出平中奇，強健婀娜審真僞。此理山樵深得之，扛鼎力中有嫵媚。老而篤好不知疲，譬如小戶飲輒醉。寫以贈君君一噱，僧寮又聽鐘聲至。

仿萬壑松風

「萬壑松風，百灘流水。意在機先，筆隨心止。聲光閃爍，宋人之髓。溯流董巨，極深研幾，竿頭一躍。」此圖以趙松雪題，董宗伯遂目爲趙作，識者駁之，至今爲疑。余以爲此六法如是。松雪偶題，莫辨朱紫。標識輝煌，千秋有美。須審毫釐，莫別遠邇。賞鑒家之言，若論畫法，惟求宗旨，何論宋元。茲特取畫中之意，寫出示丹思，以見羹牆寤寐云爾。

仿范華原

「終南亘地脈，遠翠落人間。馬跡隨雲轉，客心入嶂間。晴沙橫古渡，槲葉滿深山。領略高秋意，歸來但閉關。」余癸西秦中典試，路經函谷、太華，直至省會，仰眺終南，山勢雄傑，真百二氣象也。海澱寓窗，追憶此景，輒仿范華原筆意，而繼之以詩。

畫設色高房山

房山畫法，傳董、米衣鉢，而自成一家，又在董、米之外。學者竊取氣機，刻意摹仿，已落後一著矣。嘗讀雪竇頌古云：「江南春風吹不起，鷓鴣啼在深花裏。三級浪高魚

化龍，癡人猶戽夜塘水。」解此意者，可以學房山，即可以學董、米也。

瀟湘夜雨圖

「畫裏瀟湘雨氣晾，茅堂深閉暗山家。何人却艤滄江棹，一夜篷窗伴葦花。」米南宫之《瀟湘夜雨圖》，余未之見。己卯夏日，余愁戚中，玉培過訪，借高尚書筆法寫此釋悶，不計工拙也。

仿子久擬北苑夏山圖

壬辰小春，大内見子久《擬北苑夏山圖》，為世所希有，愛慕之切，時不去念，暗中摹索，亦生平好尚意也。適象山賢契遣伻到京，簡詩惠問備悉。年登三十，覽揆之辰在即，遺以為贈。

溪橋流水圖

南溪年世兄篤好風雅，於余畫有嗜痂之癖。相訂有年，今筮仕將行，又蒞鄰臺名勝，特作此圖，以踐前約，併志□賀。康熙戊子小春，仿大癡筆。

虞山圖

懸老道世長兄移家就館虞山，與余經年相別。己巳長至，扁舟過訪，雨窗窮燭，談心慶快，得未曾有。欲余寫虞山大意，遂仿子久筆作此圖。

仿梅道人

巨然衣鉢傳之梅道人，惟明季白石翁深得其妙。余偶一仿之，於菴主法門或不至望洋也。康熙癸巳秋日，於京邸穀詒堂。

畫贈石谷山水

石谷先生長余十載，於六法中精研貫穿，獨闢蠶叢，余弱冠時，其詣已臻上乘矣。辛未後，在京邸相往來，每晤必較論先奉常延至拙修堂數載，余時共辰夕，竊聞緒論。辛巳爲先生七秩大壽，余作竟日。余於此道中雖係家學，然一知半解，皆他山之助也。此圖，恐以荒陋見笑大方，遲迴者久之。今閱二載，養疴休沐，復加點染，就正之念甚切，不敢自匿其醜。茲奉塵左右，惟先生爲正其疵謬，庶如金篦利翳耳。康熙癸未初秋。

校勘記

〔一〕「華亭」原闕，據稿本、抄本補。

〔二〕「也」，稿本、抄本作「色」。

〔三〕「竟」，稿本、抄本作「經」。

〔四〕「逮」，稿本、抄本作「迨」。

〔五〕「縶」，稿本、抄本作「笑」。

〔六〕「弗」，稿本、抄本作「勿」。

〔七〕「兩」，稿本、抄本作「輛」。

〔八〕「宗」，稿本、抄本作「家」。

〔九〕「兄」原闕，據稿本、抄本補。

〔一〇〕「五」原闕，據稿本、抄本補。

〔一一〕「是」，稿本、抄本作「此」。

〔一二〕「八」，稿本作「七」。

〔一三〕「舒」，稿本、抄本作「抒」。

〔一四〕「頌」原作「煩」，據稿本改。

〔一五〕「幸」原闕，據稿本、抄本補。

〔一六〕「年老」，稿本、抄本作「老年」。

〔一七〕「虆」，稿本、抄本作「簇」。

〔一八〕「窀穸」原作「茶苦」，據稿本改。

〔一九〕「茶苦」原闕，據稿本補。

〔二〇〕「并」，稿本作「亦」。

〔二一〕「功」，稿本作、抄本作「工」。

〔二二〕「曲」原作「回」，據稿本改。

〔二三〕「趣」，稿本作「趨」。

〔二四〕「寫」原作「墨」，據稿本改。

〔二五〕「趣」，稿本作「趨」。

〔二六〕「巨」，稿本、抄本作「具」。

〔二七〕「較甚於前，余冗中呵凍」原作「較甚於余前，冗中呵凍」，據稿本、抄本改。

〔二八〕「新構一齋」，稿本作「構一新齋」。

〔二九〕「披」，稿本作、抄本作「疲」。

〔三〇〕「天性」，稿本作、抄本作「性天」。

〔三一〕「圍」原作「闤」，據稿本改。

〔三二〕「似」原闕，據稿本、抄本補。

〔三三〕「籍甚」，稿本作「藉藉」，抄本作「籍籍」。

〔三四〕「故」，稿本作「官」。

〔三五〕「三十」，稿本、抄本作「卅」。

〔三六〕「存之以觀後效」後，抄本作「康熙丙子重陽後三日，麓臺識」。

〔三七〕「夜」原作「暑」，據抄本改。

〔三八〕「惟識者鑒之」後，抄本作「康熙戊子冬日，畫并題，王原祁」。

〔三九〕「略」原闕，據《麓臺題畫稿》補。

〔四〇〕「研」，《麓臺題畫稿》作「究」。

〔四一〕「全」原闕，據《麓臺題畫稿》補。

〔四二〕「磅」，《麓臺題畫稿》補。

〔四三〕「弟」原作「第」，據《麓臺題畫稿》改。

〔四四〕「之」原闕，據《麓臺題畫稿》補。

〔四五〕「與」原闕，據《麓臺題畫稿》補。

〔四六〕「憶」，《麓臺題畫稿》作「意」。

〔四七〕「處」原闕，據《麓臺題畫稿》補。

〔四八〕「模寫」原作「寫模」，據《麓臺題畫稿》改。

〔四九〕「至」原作「以」，據《麓臺題畫稿》改。

〔五〇〕「後」原闕，據《麓臺題畫稿》補。

王司農題畫録下

仿黄鶴山樵秋山讀書圖

黄鶴山樵有《秋山蕭寺圖》，先奉常嘗見之，云筆墨設色之妙，爲山樵平生傑作，惜已歸秦藏，不可復覩矣。甲戌夏，東嶼姊丈瀕行，屬余作《秋山讀書圖》，丹黄點染，亦欲師其大意，恐私智卜度，終未能夢見萬一也。凡閱兩寒暑而成，特令匡甥寄歸，爲我轉質之識者。康熙丙子七月既望。

仿趙大年江南春參松雪筆意

趙大年學惠崇法，成一家眷屬。昔人謂其纖妍淡冶，真得春光明媚之象。但所歷不越數百里，無名山大川氣勢耳。今參以松雪筆意，峰巒雲樹，宛然相合，方知大年筆墨，仍不出董、巨宗風，非描頭畫角者可比，所以爲可貴耳。丁亥清和，扈從北發，舟中與司民徐兄手譚之暇，輒爲點染，漫成此圖，至中秋告竣。聊以發紓性情，不復計工

拙也。

仿北苑龍宿郊民圖

己丑春初，暢春園新築直廬，余於外直暫假，雨窗鍊筆，寫北苑《龍宿郊民圖》大意。

仿大癡

康熙乙亥中秋，積雨初霽，茶菴老叔過訪，屬仿大癡筆意，作此請正。

舟次所作

此圖余戊寅、己卯間在舟次所作，未經題識，不知何往。入都以來，已不復記憶。近匪莪老先生攜以見示，恍然如昨。拙筆逢賞音，雖燕石亦與美玉同觀，可免覆瓿，亦幸事也。因題於畫右，康熙壬午清和。

用高尚書法寫少陵詩意

「百年地僻柴門迥，五月江深草閣寒。」余丙子春在都爲匡吉甥曾寫此詩意，付一

友裝潢，旋即失去，匡吉頗以爲恨。癸未春，同舟至邗，道筆墨之勝，興到時復作此圖，亦了前番公案也。

仿大癡秋山圖

余與台兄爲洪都之行，儀真舟次，已作《高岫晴煙圖》。既而溯大江，至彭蠡，望九華、匡廬諸山，巖巒奇秀，應接不暇。因思先奉常稱大癡《秋山圖》蒼翠丹黃，神逸超絕今古，惜未得一見。若以此景值秋光，必於是圖有脗合也。於此興復不淺，援筆博粲。

戊寅嘉平。

仿梅道人秋山圖

荆濤年道契就選來都，留之邸舍，得共晨夕，筆墨之雅，嗜好忘倦。每觀余仿宋元諸家，有會心處。閒一作樹石，斐然成章，可入吾門矣。秋初，又試於司馬，已入干城之選，顧以違養經年，暫歸觀省。余爲作梅道人《秋山》送之，歸而懸諸北堂，以申南山之頌，亦閒居上壽意也。康熙丙戌小春。

仿倪黄筆意

「山色向南去，溪聲自北來。幽居可招隱，落葉點蒼苔。」康熙丙子中秋，仿倪、黄筆意。

爲王在陸

余本不善畫，又性成懶僻，友人屬筆者，每經年庋閣置之。此圖在渚陽時已諾王在陸道兄，而久未踐約。今秋相遇都門，晨夕幾半載，酒酣耳熱，必命握管，始獲告竣。少陵云「能事不受相促迫，王宰始肯留真蹟」，在陸兄之索余畫，無乃太促乎。然數年成約，不爲不久。因暇而索筆墨，亦所以策余之懶也。識之畫端，以博一粲。時康熙丁卯十月既望，畫於京師邸舍。

仿山樵林泉清集丹臺春曉二圖意

黄鶴山樵爲趙吴興之甥，酷似其舅。後乃一變其法，入董、巨三昧，可稱智過其師。雲林有筆力扛鼎之詠，不虛也。余先奉常舊藏有《林泉清集》《丹臺春曉》二圖，自幼至老，觀摩已久。今作此圖，冀欲得其萬一入室初機也。丁亥六月朔日，題於海澱寓直。

仿米家雲山

寫米家法，布置須一氣呵成，點染須五墨攢簇，方見用筆用墨潑中帶惜、由淡入濃之妙。若參得其意，於元季諸家無所不可耳。康熙丁亥冬日，寫於海澱寓直并題。

仿古脫古法

畫道與文章相通，仿古中又須脫古，方見一家筆墨。畫雖小藝，所以可觀也。余與忍翁老伯論此，深爲印可。今春士老道翁兄以省覲暫歸，出紙索筆，因作是圖就正有道，必更有以教我矣。康熙庚辰上巳，仿大癡。

仿大癡筆意贈王忍菴

忍翁先生文章重海內，著述之餘，兼精六法，每珍秘不肯示人。近見閩游二册，筆墨勁逸，方知文人游戲，無所不可。憶戊午歲，先生偶見拙筆，謬加獎借，以古人相期許。後十年，復見拙筆，曰近之矣，猶有進。客冬過訪，似所仿宋元六幀奉教，先生擊節不置，力索二圖。余鈍拙茫昧，自顧宛如初學，而先生三十年品題似有次第，即以爲印證可乎。遵命呈政。

仿大癡秋山圖

大癡《秋山》，曾聞之先大父云，少時在京口見過，爲諸合作中所未有。星移物換，世歷滄桑，百年以來，竟不得留傳海內矣。余在暢春寓直，研弄筆墨，即思此言，於大癡畫法中求其三昧，不脫不粘，庶幾遇之。敢以質諸識者，或亦撫然一笑乎。康熙己丑嘉平，畫并題。

仿惠崇江南春

「上林處處香翠，繞澗恩波自天。想見江南風景，紅亭綠水依然。」康熙四十七年四月四日，仿惠崇筆，時年六十有七。

仿大癡

畫家學董、巨，從大癡入門，爲極正之格。以大癡平淡天真，不放一分力量，而力量具足；不求一毫姿致，而姿致橫生。此可爲知者道，難與俗人言也。余本不善畫，以大癡一家家學師承有自，間一寫其法，與知音討論。可與語者，近得吾毓東道契，斯學從此不孤矣。古人有質疑辨難之法，試以此意尋繹之，毓東必有爲余啓發者，透網脫穎，

余將退舍避之矣。康熙丙戌冬日。

仿大癡

余前兩次扈從，毓東道契每索拙筆，未有以應。今同爲武林之行，晨夕半月，譚詩論畫，風雅之興，頗爲不孤。濡毫吮墨，遂作此圖，亦湖山良友之一助也。丁亥清和，仿大癡筆。

紅香夾岸圖

「桃花爛漫入春闌，三月紅香夾岸看。不逐漁人尋避隱，還從江上理綸竿。」畫以達情，詩以言志。此圖棄匣已久，今早乘興告竣，并系以詩。庚寅王正下旬。

西窗消永圖

「幾年夢裏江南月，一片相思寄碧雲。此日西窗消永畫，青山筆底落秋旻。」余與瞿亭道長兄相別七載，近於長安客舍樽酒言歡，晨夕風雨無間，大快離索之思矣。出繭紙索畫，仿大癡筆意，以應其請，情見乎辭。康熙丁卯七月上浣。

昔大癡道人自題《陡壑密林》爲生平合作，云非筆之工、墨之妙，乃紙之善耳。此

紙甚佳，而筆墨不足以副之，未知何時得少分相應也。并識。

仿大癡筆爲衛仲叔祖

衛翁叔祖卜廬南園，有山林泉石之思，三年前新構樂成，出側理見付，索余一圖。

余南北驅馳，客春于役關中，歸又爲塵冗糾牽，未遑應命。近余復入都，話別，適叔祖静

攝軒中，倚榻晤對，笑謂余曰：「子又將行矣。能踐三年之約，令吾臥游，以當《七發》

乎？」余承命濡毫，作此圖請正。時康熙辛酉夏五上浣，仿大癡筆於南園潭影軒。

仿倪黄筆意

敬六老表姪索余畫甚久，以侍直暢春，不遑點染，蹉跎累月。兹榮發首途，寫倪、黄

筆意，勉以馳賀。畫雖小道，然澹宕中有精深，小亦可以喻大也。奏最非遠，拭目以俟，

再當竭其薄技耳。康熙戊子春閏。

仿大癡兼趙大年江南春意

古人畫道精深之後，自成一家，不爲成法羈絆。如董華亭之於大癡，本生平私淑

者，乃至仿摹用意得其神，不求其形，或倪、黄、或趙、兼而有之，蒼淡秀潤，無所不可，所

謂「出入於規矩之中，神明於規矩之外」也。余春初以積勞靜攝，扃户謝客，玉培以側

理爲雨翁老親家老先生索筆，余正在畏熱惡寒中，不敢自匿其醜，因以此意作之，以博

識者噴飯耳。康熙庚寅花朝，畫畢後題。

仿高尚書雲山圖

此圖仿高尚書《雲山》，余丙子春雨窗所作。是日諸友俱集寓齋，聯吟手談，爭欲

得之，不意歸於葊兒。年來往來南北，遂致庋閣，余亦不復記憶。今辛巳九秋，葊又將

南歸，出此請題，余再加點染，并識歲月云。

仿倪高士灘聲漕漕雜雨聲圖

倪高士《灘聲漕漕雜雨聲圖》，董宗伯最得力於此，每見臨摹題跋，而雲林真本未

得一覩。瀛洲問渡，候潮得暇，司民屬余爲念澄道兄寫此意。筆癡墨鈍，不足當一

粲也。

大癡小幅

愛翁曾叔祖，吾婁之碩果也。年八十矣，忽乘興游京師，家中堂館之精舍，居月餘

而爲陰雨所苦，接淅而行，堅留不可，云必得余拙筆爲快。頹唐之筆，何足以辱尊長？且行色匆匆，余又王事無暇點染，勉作大癡小幅，以資家鄉語柄，真米老所謂「慚惶煞人」也。康熙乙未七月望前畫并題，時年七十有四。

液萃

第一幅仿董北苑。六法中「氣韻生動」，至北苑而神逸兼到，體裁渾厚，波瀾老成，開以後諸家法門，學者罕觀其涯際。余所見半幅董源及《萬壑松風》《夏景山口待渡卷》，皆畫中金針也。學不師古，如夜行無火，未見者無論，幸而得見，不求意而求迹，余以爲未必然。余奉勅作董源設色大幅，未敢成稿，先以試筆并識之。

第二幅仿黃大癡。張伯雨題大癡畫云：「峰巒渾厚，草木華滋。以畫法論，大癡非癡，豈精進頭陀，而以釋巨然爲師者耶？」余仿其意并録數語。

第三幅仿趙松雪。「桃源處處是仙蹤，雲外樓臺倚碧松。惟有吳興老承旨，毫端湧出翠芙蓉。」趙松雪畫爲元季諸家之冠，尤長於青綠山水。然妙處不在工而在逸。

余《雨窗漫筆》論設色，不取色而取氣，亦此意也。知此可以觀《鵲華秋色卷》矣。

第四幅仿高房山。董宗伯評房山畫，稱其平淡近於董、米，與子昂并絕。余亦學步，久而未成，方信古今人不相及也。

第五幅仿黃鶴山樵。叔明少學右丞，後酷似吳興，得董、巨墨法，方變化本家體，瑣細處有淋漓，蒼莽中有嫵媚，所謂奇而一歸於正者。雲林贈以詩云「王侯筆力能扛鼎，五百年來無此人」不虛也。

第六幅仿一峰老人。大癡畫經營位置可學，而至其荒率蒼莽不可學，而至平林層岡、沙水容與，尤出人意表，妙在著意不著意閒，如《姚江曉色》《沙磧圖》是也。若不會本源，臆見揣摩，疲精竭力以學之，未免刻舟求劍矣。

第七幅仿雲林設色。雲林畫法，一樹一石，皆從學問性情流出，不當作畫觀。至其設色，猶借意也。董宗伯試一作之，能得其髓。先奉常仿作《秋山》，最爲得意。謹識於後。

第八幅仿巨然。巨然在北苑之後，取其氣勢，而觚稜轉折，融和澹蕩，脫盡力量之迹。元季大癡、梅道人皆得其神髓者也。此圖取《溪山行旅》《煙浮遠岫》意，而運氣未能舒展。若云紙澀拒筆，則自諉矣。

第九幅仿黃大癡。大癡元人筆，畫法得宋派。筆花墨瀋間，眼光窮天界。陸墾密林圖，可解不可解。一望皆篆籀，下士笑而怪。尋繹有其人，食之足沉瀣。余仿大癡，題此質之識者。

第十幅仿梅道人。「梅花菴主墨精神，七十年來用未真」，此石田句也。石田學巨然，得梅道人衣鉢，欲發現生平得力處，故有此語，然猶遜謝若此。余方望涯涉津，欲希蹤古人，其可得耶。

第十一幅仿黃大癡。「荆關遺意，大癡則之。容與渾厚，自見嶔崎。刻劃圭角，纖巧葦脂。以言斯道，皆非所宜。學人須慎，毫釐有差。天池石壁，粉本吾師。」大癡天池石壁有專圖，《浮巒暖翠》中亦用此景，皆傳作也。誤用者每蹈習氣，故作箴語。

第十二幅仿倪高士。董宗伯題雲林畫云，江南士大夫，以有無爲清俗，卷帙中不可少此筆也。今真虎難覯，欲摹其筆，輒百不得一。此亦清潤可喜。

總跋：匡吉甥篤學嗜古，從余學畫有年，筆力清剛，知見甚正。楷模董、巨、倪、黃正宗，屬余仿八家，名曰《液萃》。余信手塗抹，稍有形似者，弁之曰仿某氏，如癡人說夢、夏蟲話冰，不足道矣。耳目心思，何所不到，出入諸賢三昧，闖盡蠶叢，頓開生面，良

工苦心，端有厚望，不必問塗於老馬也。康熙乙酉重陽日，題於穀詒堂。

仿元季六家推篷卷

畫道筆法機趣，至元人發露已極。高敬彥、趙松雪暨黃、王、吳、倪四家共爲元季六大家。此皆得董、巨精髓，傳其衣鉢者也。余苦心三十餘年，終未夢見。茲就臆見，仿各家大意，以自驗其所得，未知境詣如何。石帆龔先生，爲余中表尊行。游於京師，摘詞立品，人爭重之，而先生不爲意，顧惟余畫是好。兩年以來，余退食之暇，輒來過訪，風雨晦明，談心晨夕，殆寒暑無間也。余爲作畫甚多，此仿元人六幅，云將彙成長卷，歸以奉尊慈施太夫人，預爲八裏岡陵之祝，先生之孝思深矣。昔人有云「烹龍爲炙玉爲酒，鶴髮初生千萬壽」子之奉親必如此，方見綵服承歡之盛。拙筆聊可覆瓿，將毋無乃不稱，然樂山樂水樂壽在焉，以此彰令德，祝遐齡，奚爲不可，又何計其工拙乎。康熙癸未清和月。

意止齋圖卷爲敬立表叔作

「五柳先生愛此眠，蕭齋清寂似林泉。名高自足光時論，意止還能澹物緣。鳥語

窗幽真竹徑，花香客到正梅天。前朝祖澤依然在，松下閒吟續舊編。」「雙橋桃柳映沙墟，可似幽人水竹居。領略風光詩思好，規摹粉本墨痕疏。荒庭草沒抽書帶，棐几窗明落蠹魚。且待東籬花發候，送將白墮到君廬。」題意止齋二律，似敬老表叔并正，戊寅春。

九日適成卷

「北風向南吹，木落征途引。壯子將言歸，蒼茫理車軫。送遠新愁開，逢節舊醅盡。吾叔羅樽罍，高會龍山準。素心六七人，歡洽無矛盾。傳杯插茱萸，登臺西嶺近。小户張我軍，飛觴不爲窘。月出動清商，羯鼓鷗絃緊。高山流水情，觸撥不能忍。歸家復挑燈，揮灑胸中蘊。悠然南山意，落帽可同哂。付兒留篋中，他年卜小隱。」九日集南歸，付其行篋。八叔寓中，用杜少陵「興來今日盡君歡」句爲韻，拈得盡字，長卷適成，即爲題後。暮兒

西嶺煙雲卷

西嶺煙雲，富春遺法。董宗伯論畫云，元人筆兼宋法，便得子久三昧。蓋古人之畫西嶺煙雲，富春遺法。董宗伯論畫云，元人筆兼宋法，便得子久三昧。蓋古人之畫康熙辛巳九秋望日，畫於長安寓齋。

以性情，今人之畫以工力。有工力而無性情，即不解此意，東塗西抹無益也。樹峰老先生爲余先輩執友，又同值禁庭，朝夕隨几杖，性情相契已久。乙酉之冬，忽手書《草訣百韻》見貽，余得之如拱璧。兩年以來，思以筆墨奉酬，不輕落紙，手摹心追，入癡翁之門，逹宗伯之意，庶幾與古人性情少分相合。先生其有以教我乎？康熙丁亥八月朔日，題於京邸穀詒堂。

萬壑千崖卷

萬壑泉聲滿，千崖樹色深。八叔父屬余仿子久長卷，遵命圖此。天寒呵凍，殊愧不工。然體裁未失，猶與古人大意不甚逕庭。或存之篋中，再觀薄技，以冀少有進步耳。

康熙辛巳嘉平，敬題。

仿子久爲曹廉讓

筆墨余性所耽習，每遇知音，不敢輕試，輒作常至經年累月，稍得妥適，終未得希蹤古人。此圖爲廉讓年兄所作，長夏公餘，勉爲點筆。清況索米，時復攖心，澀滯從氣韻中不覺現出，何以副知音之請乎，書以志愧。

仿大癡爲儲又陸

余少年筆墨，以習帖括未能竟學。自出於陽羨儲夫子之門後，方得專心從事。又四十餘年矣。余猶憶三十年前，爲先師作一小幛，亦仿大癡，爾時腸肥腦滿，信手塗抹，不知作何境界也。近與又陸二世兄聚首都門，歷敘夙昔，未免有交密迹疏之歎。又兄欲得拙筆，弄之行囊中，以當時時語言，并與前畫一較優劣。是必有以教我矣，作此圖以請正。

仿范華原

范中立《溪山行旅》，取正面雄偉，見其嚴嚴氣象。茲取側勢，亦是一法。

仿老米筆

襄陽筆法，得董北苑墨妙，而縱橫排宕，自成一家。其入細處，有極深研幾之妙。康熙己丑，自春徂夏，供奉之暇，仿北宋四家鍊筆，因少陵有《示阿段》詩，即以付范侍者。得其迹，并得其神，則於諸家畫法無微不入矣。

仿董思翁設色

思翁畫，於董、巨、荊、關、黃、趙、倪、高諸家，悉皆入室，瀟灑中有精神，黯淡中有明秀，皆其得力處也。余家舊藏有《江山垂綸圖》，係平遠設色，用筆純是古法，余變爲高遠，摹仿其筆意亦近之，但未能脫化耳。時己丑秋九日。

仿王叔明

山樵酷似其舅，筆能扛鼎。晚年更師巨然，一變本家體，可稱冰寒於水矣。

仿雲林意

雲林結隱臥江鄉，五百年來筆墨香。借得溪山消寂寞，不愁風雨近重陽。

湖湘山水圖卷

幼芬大弟黔中試回，備述湖湘山水之妙，欲余作長卷以紀其勝。余聞洞庭以南，峰巒洞壑，靈奇萃焉。或爲峭拔，或爲幽深，或雲樹之變幻蔽虧，或沙水之容與澹蕩，隨晦明風雨以成變化。余且未經歷其地，非筆所能摹寫也。昔洪谷子遇異人，論畫云

「用其意，不泥其迹」，此圖余亦以意爲之耳。自客秋經營至今，意與興合，輒爲點染，不問位置之得似與否。圖成而歸之，以供吾弟一噱也。時康熙辛巳秋八月四日。

仿子久長卷爲趙松一

古人有云「一日相思，千里命駕」，此交道之厚也。余與松一趙兄交甚厚，於余之入都也，渡江涉淮，送及清江浦而返，此亦古人千里命駕之意也。余無以爲情，舟次作長卷以贈之。是卷始於五月十八日，成於七月十七日，凡兩閱月。

仿黃鶴山樵水墨卷贈吳玉培

畫卷須窮極變化，其中縱橫排蕩，幽細謹嚴，天然成就，不露牽合之迹，方爲合式。四家中，山樵筆更不可端倪。余見其《秋山蕭寺》《丹臺春曉》《林泉清集》《夏日山居》諸圖，機生筆，筆生墨，墨又生筆，以意運氣，以氣全神，想其揮毫時，通身入山水中，與之俱化，位置點染，皆借境也。余以四圖意，參用一卷。拙筆鈍資，安希效顰。每日清晨，悉心體認，然後落筆。積之既久，漸覺有生動意，向來慘澹經營，此卷似有入門處。玉培吳兄晨夕寓齋二十年，時見余畫，獨於此卷甚喜，因以持贈，并質之識者，不爲噴飯

否。

此卷爲余鍊筆之作，刻意揣摩結構，兩年始成。

玉培復來都門，此卷遂入質庫。今春暮兒扈從還家，展轉得之，歸裝挈入。適拙圍大弟

視學西蜀，爰以奉賀，此畫得所歸矣。前大弟典試黔中，公事竣後，暫省鄉園，紆道湘

永，云山水幽邃蔽虧，各家具備，似黃鶴山樵者爲多。蜀中奇秀甲天下，木末水濱，有可

蒻取處否，報最還朝，又可借此一聞快論，以廣余意也。丁亥中秋，又題。

仿大癡富春山圖長卷

古人長卷，自摩詰《輞川圖》始立南宗模則，惜余未之見。偶閱畫稿，方知右丞用

意之深遠，行間墨裏，配搭無纖毫罅漏，真有化工之妙。不知真筆墨之運用，又何如耳。

十年前，見北苑《夏景山口待渡圖》，乃知唐宋諸大家理同此心，心同此理，淵源相紹

續，無少差別，北苑如是，右丞亦如是也。元季長卷，見大癡《富春山圖》，筆墨奔宕超

逸，脫盡唐宋成法，真變化於規矩之外，神明於規矩之中，畫至此神矣聖矣。余自幼學

畫，每侍先奉常，竊聞講論，必以癡翁爲準的。癡翁筆墨，尤以《富春》爲首冠。及一見

之，輒有不可思議之歎。此圖約略仿其大意，若謂能得古人堂奧，則吾豈敢。時康熙辛

卯春日，畫成漫題於穀詒堂，時年七十。

溪山合璧彙寫黃倪王吳四家筆意

元季四家悉宗董、巨，各有作用，各有精神。古人講求筆墨，間爲兩家合作，從未有

四家同卷。余之作此，亦仿古人合傳之法，隨意結構者也。中間有分有合，若斷若續，

全在不即不離處。若云摹擬四家，筆端所發性靈，自我而出，邱壑出入之際，豈能得其

三昧。若云不是四家，逐段經營，各具面目各別，識者未必竟詆爲門外漢也。余學宋元

諸家，每有彙爲一卷之志，事故紛糾，多年未成。今先以四家試之卷內，開闔變化，自出

機杼，奇思雖無，陳言盡去，輟筆諦觀，無鈎巾棘屨之態。董華亭論畫云，最忌筆滑，不

爲筆使，二語知所遵守，庶幾近之矣。喜其有成，用識於後。康熙庚寅清和，題於海澱

寓直。

仿梅道人筆

季書道世兄雅有筆墨之好。己卯冬日，余在邗，阻風雪，急欲歸矣，而季書惓惓之

意，難却其請，呵凍爲仿梅道人筆。

仿黃鶴山樵

憶癸酉秋，在秦爲雨亭先生仿大癡筆，今閱八年矣。茲復爲學山樵，筆墨癡鈍，未得古人高澹流逸之致。功淺而識滯，今猶昔也，請正以博噴飯。康熙辛巳暮春下浣。

寫摩詰詩意

「山中一夜雨，樹杪百重泉。」辛巳秋日，讀摩詰詩，見二句欣然會心，遂爲皇士老賢甥寫此景，以博一粲。

仿倪黃小景

天游姪，吾家之白眉也。爲人好學深思，溫然如玉，而又酷嗜風雅。以余復將北行，過談彌日不倦，因作倪、黃設色小景示之，使知理以機運，神由氣全，筆墨一道，不外是矣。癸未元夕題。

仿大癡設色

筆墨一道，非寄託高遠、意興悅適，經營點染時，心手便不相關。古人於此每横硯

閣筆，動以經年，亦機緣未到也。瞻亭年兄見付側理甚久，每爲公冗所稽。今春養疴邸

舍，瞻兄妙劑可當《七發》，霍然而起，頗得淋漓之致，可以踐宿諾矣。書以識之，勿以

遲遲見誚也。庚寅寒食前筆。

仿古山水冊

清蒼簡淡，雲林本色也。間一變宋人設色法，更爲高古。明季董華亭，最得其妙。

此圖擬之。

梅花庵主有《溪山無盡》《關山秋霽》二圖，皆稱墨寶。此幀摹其梗概，有少分相

合否。

黃鶴山樵《林泉清集圖》，余家舊藏也，今已失去，因追師其意。

房山畫法，與鷗波并絕，在四家之上。此幀略師其意。

「落花流水杳然去，別有天地非人間。」仿松雪筆。

「山川出雲，爲天下雨。」仿米元章筆。

子久設色，在著意不著間，此圖未知近否。

北苑真跡，余曾見《龍宿郊民圖》及《夏景山口待渡長卷》，今參用其筆。用筆平淡之中，取意酸鹹之外，此雲林妙境也。學者會心及此，自有逢原之樂矣。

康熙乙未長夏，仿宋元諸家，并題於京邸之穀詒堂。

仿大癡天池石壁圖

大癡畫，峰巒渾厚，草木華滋，《浮嵐暖翠》《天池石壁》二圖則尤生平傑作也。余兼師其意，具眼者鑒之。康熙丙子冬日，呵凍筆。

竹溪漁浦松嶺雲巖卷

「竹溪漁浦，松嶺雲巖。」畫法氣韻生動，摩詰創其宗。至北苑而宏開堂奧，妙運靈機，如金聲玉振，無所不該備矣。余曾見半幅董源及《夏景山口待渡》二圖，莫窺涯際，但見其純任自然，不爲筆使。由此進步，方可脫盡習氣也。此卷始於辛巳之秋，成於甲申之夏。位置牽置，筆痕墨迹，疥癩滿紙。然其中經營慘澹處，亦有苦心，瑕瑜不掩，識者當自鑒之。康熙甲申六月望日，題於京邸穀詒堂。

仿古山水卷爲紫崖先生壽

余讀《詩》至《抑》之篇，衛武公耄而好學，年至期頤，人稱睿聖，始知學無止境，好之者未有不臻絕詣者也。紫崖先生年八十矣，而好學不厭，畫道尤爲精深，獨於余有嗜痂之癖，晨夕過談，彌日忘倦。至於古人妙境，尤寤寐羹牆，所云「切磋琢磨」，庶幾有焉。以年如此，以學如此，豈非六法中之衛武耶。此卷側理頗佳，先生索余筆，藏弄篋中三年，今值大壽之辰，寫此進祝岡陵，并引衛武以廣先生之畫，先生見之，當亦囅然一笑乎。時康熙己巳暢月長至後五日。

仿宋元六家卷

東坡《寶繪堂記》云，君子寓意於物，而不可留意於物。畫亦物也，爲嗜好耽玩所拘，則留矣。石帆表叔篋中有殘褚數幅，余偶戲爲試筆，表叔每日攜之至寓，暇日輒促點染，遂成六幀。余不過自適己意，而表叔留之成迹，反爲累矣。以此奉篋，何如。康熙辛巳嘉平中瀚題。

仿大癡山水卷

大癡畫法皆本北宋，淵源荆、關、董、巨，和盤託出，其中不傳之秘，發乎性情，現乎筆墨，有學而不能知者，有知而不能學者。今人臆見窺測，妄生區別，謂大癡爲元人畫，較之宋人，門户迥別，力量不如，真如夏蟲不可以語冰矣。明季三百年來，惟董宗伯爲正傳的派。繼之者，奉常公也。余少侍几席間，得聞緒論。今已四十餘年，筆之卷末，以質諸識者。時康熙甲申春仲朔，寫於京邸穀詒堂。

爲孟白先生壽

余至維揚，客於延陵之館，識友竹兄，篤於氣誼之君子也。歲之十月，爲尊甫孟白先生八裘壽，預作此圖奉祝。時康熙庚午七月朔日。

寫大癡得力荆關意

荆、關、董、巨爲元四大家祖禰。大癡畫，人知爲董、巨正宗，不知其得力於荆、關之處也。屺望姪問畫於余，以此告之，隨寫其意，當爲識者訕笑矣。時康熙己卯長夏。

補雲林遂幽軒圖

書年道契出所藏倪高士題良夫友遂幽軒詩并跋見示，筆法古勁，點畫斐亹，確係真本。但詩存而畫不可得見矣。書年屬余補圖詩意，以徵君墨蹟弁其首，亦名其軒曰遂幽，懸之室中，安見古今人不相及。愧余腕弱筆癡，不能步武前哲耳。康熙庚辰孟冬望前識。

仿高尚書

客秋雨中，雲期道兄過談竟日，爲作高尚書筆未竟。今復坐索，率爾續成，恐非古人面目矣。時康熙己卯三月下澣。

仿梅道人

畫至南宋，競宗豔冶，骨格卑靡。梅道人力挽頹風，成大家風味，所謂淡妝不媚時人也。己卯春日，京江道中寫此，以質識者。

仿雲林溪山春靄圖

此圖余在維揚御青呂郡司馬寓樓所作。余入都後，爲吾州葉姓所得，聞其不戒於

火，幾歸秦藏。不意此圖猶獲一觀也。再識歲月於左。癸巳秋日，觀於穀詒堂并題，閱十四年矣。

爲敬立表叔

吳門旅雁兩三聲，我去西江君北征。一片樓頭寒夜月，桃花流水隔年情。

兩載相思南北分，孤舟淮浦忽逢君。離愁一夜連牀話，湖岸西風浪接雲。

意止圖成點染新，一山一水未能真。知君夙有煙霞癖，側理重貽拂舊塵。

侵晨叩戶喜盤桓，無那霜花入硯寒。促迫由來多疥癩，挂君素壁不須看。

戊寅夏秋，敬立表叔讀書余齋，余爲作《意止齋圖》長卷，甫成而北行，復購紙相待。歷年以來，彼此往來南北，僅於清淮一晤。今始得都門聚首，歡甚。連日過寅齋，堅索前約，呵凍遂成此圖。因題四絕，以志我兩人離合之迹云。康熙辛巳小春下澣。

仿曹雲西

「白石孤松下，喬柯領竹枝。春回將布暖，莫負歲寒時。」壬午冬夜，漫筆示玉培。

仿倪黄

元四家皆宗董、巨、倪、黄另爲一格，丰神氣韻，平淡天真，腕弛則懈，力著則粘，全在心目之間，取氣候神，有用意不用意之妙。新秋乍涼，養疴休沐，偶然興到，便作此圖。然筆與心違，未能脗合，所謂口所能言筆不隨也。康熙癸未仲秋。

仿黄鶴山樵

余久不作山樵筆，此圖從暢春入直暫歸，興到偶一爲之，歷夏經秋，方知山樵於騰那變化中取天真之意。柔則卑靡，而剛則錯亂，必須因勢利導，任其自然，平心靜氣，若存若忘，方有少分相應處。余嘗謂畫中有心性之功、詩書之氣，可從此學養心之法矣。

時康熙甲申仲冬。

仿董巨

余三次扈從歸吳門，必與惠吉表弟留連浹旬，揚風扢雅，筆墨之興，油然而生。每爲侍直所阻，昨雨中翠華幸虎邱，余憩直子充齋中，惠吉冒雨過訪，復理前説云：「君子寓意於物。於此中寓意已久，必欲踐約。」余勉爲作董、巨筆法，癡肥習氣未能剗除，恐

不足以副其望也。康熙丁亥清和望後三日。

仿雲林

丁亥清和，扈從歸舟，寫設色雲林。余年來一官匏繫，簪筆鹿鹿，夙夜在公，家無甔石，日在愁城苦海中，無以解憂。惟弄柔翰，出入宋、元諸家，如對古人。雖不能肖其形神，庶幾一遇，亦寓意寬心之法也。

寫倪黃筆意

敬六老表姪索余畫甚久，以待直暢春，不遑點染，蹉跎累月。茲榮發首途，寫倪、黃筆意，勉以馳賀。畫雖小道，然澹蕩中有精深，小亦可以喻大也。奏最非遠，拭目以俟，再當竭其薄技耳。康熙戊子春閏。

學董巨

學董、巨畫，必須神完氣足。然章法不透，則氣不昌。渲染未化，則神不出。非可爲淺學者語也。明吉問畫於余，特作此圖示之。慘澹經營，歷有年所，而終未匠心，方知入室之難，明吉勉旃。戊子臘月望日。

秋山圖

大癡《秋山圖》，昔先奉常云曾於京口見之，時移世易，無從稽考，即臨本亦無。此圖余就臆見成之，亦有《秋山》之意，恐未足動人也。康熙戊子夏五，寫於海澱寓直。謹題。

仿元六家山水冊

此余丁巳春間往雲間筆也，先奉常見之，謂余爲可教，題識四字。今閱十五年矣，於古人筆墨終未夢見，殊愧先大父指授，爲之泫然。康熙庚午長夏，觀於毘陵舟次，

仿宋元十幀

畫中山水，六法以氣韻生動爲主。晉唐以來，惟王右丞獨闡其秘，而備於董、巨，故宋元諸大家中推爲畫聖。而四家繼之，淵源的派，爲南宗正傳，李、范、荊、關、高米、三趙皆一家眷屬也。位置出入，不在奇特，而在融洽穩當，點染筆墨，不在工力，而在超脫渾厚。古人殫精竭思，各開生面，作用雖別，而神理則一。非惟不易學，亦不易知也。余本不知畫，而問亭先生於余畫有癖嗜。此冊已付三年，而俗冗紛擾，無暇吮毫潑墨。

所成十幅，或風雨屏門，或養痾習靜，間一探索翰墨，流連光景，置身於山巔水涯、荒村古木之間，古人之法，學不可期而心或遇之。若謂余爲知古能學古者，則遂曰不敢。質之先生，以爲然否。

秋月讀書圖用荊關墨法

「秋月秋風氣較清，聲光入夜倍關情。讀書不待燃藜候，桂子飄香到五更。」庚寅冬日，爲丹思畫畢，賦此相勗。

文待詔石湖清勝圖詩畫卷

文待詔當明季盛時，風流弘長，筆墨流傳，得若拱璧。今觀其《石湖圖》一卷，流麗清潤，脫盡凡俗之氣。游湖諸作，寄託閒適，可以想見其襟懷矣。以後諸題詠，共垂不朽。含吉表弟宜寶藏之。

巨然雪景

此宋人變格，如大癡之《九峰雪霽》，亦元人變格也。凡作此等畫，俱意在筆先，勿拘拘右丞、營邱模範，并不拘巨然、大癡常規，元筆兼宋法，此教外別傳也，具眼者試辨

之。戊子冬，初寫於海澱寓直。庚寅立冬日，重展觀之，更稍加點綴，并題數語，亦寓直時也。

崇岡幽澗仿范寬

峰迴壑轉拱天都，下有喬柯結奧區。要識水窮雲起處，清流不盡入平蕪。

仿董巨

畫家至董、巨而一變，以六法中氣運生動，至董、巨而始純也。余學步有年，未窺半豹，但元人宗派，溯本窮源，俱在於此，苦心經營，或冀略存梗概耳。庚寅清和，海澱寓直筆。

用巨然墨法

戊子仲春，用巨然之《賺蘭亭圖》墨法。宋人筆墨，宗旨如此。北苑之半幅、巨然之《賺蘭亭》是也。余故標出之，要求用心進步處。

南山秋翠

余仿松雪春山，意猶未盡，此圖復寫秋色。

擬叔明筆爲丹思

「位置本心苗，相投若針芥。施設稍失宜，良莠爲莠稗。匠意得經營，庖丁眎然解。元季有山樵，蕩軼而神怪。出没蒼靄間，咫尺煙雲灑。我欲溯源流，董巨其真派。羅結角處，卷舒意寧隘。愼勿恣遠求，轉眼心手快。」丁亥仲冬下澣，長宵燒燭，爲丹思擬叔明筆，兼論畫理，偶成古體八韻，并錄出示之。

溪山秋霽仿梅道人

「山村一曲對朝暉，秋霽林光翠濕衣。欲得高人無盡意，更看岡複與溪圍。」高峰積蒼翠，訪勝到柴門。莫待秋光老，淒涼净客魂。」寫畢又題二絶，丁亥嘉平五日。

仿梅道人

「廿年行脚老方歸，庵主精神世所稀。脱盡風波覓無縫，好將緇素換天衣。」仿梅道人大意，作偈頌之。

仿諸名家山水册

關仝秋色」，布置雄偉，筆墨精嚴，宋法始於此，并爲元筆之宗主。六法於此研求，庶

幾不虛矣。戊子仲秋筆。

仿雲林設色小景

竹溪罨畫。仿趙松雪《鵲華秋色》筆。

昌黎《南山詩》云「蒸嵐相澒洞，表裏忽通透」，北苑用筆爲得其神，此幅擬之。

人家在仙掌，雲氣欲生衣。仿黄子久。

雲林設色小景，華亭董思翁最得其妙。茲寫其意，丁亥嵗從舟次作。

王叔明爲趙吳興之甥，有扛鼎之筆，而剛健含婀娜，乃其最得力處也。學者亦於此究心，庶有進步。戊子春日，寫於海澱寓直次。

丙戌長夏，歸寓休沐，偶憶吾谷楓林，仿大癡《秋山》。

溪山仙館。兼仿倪黄筆意。

「畫須適意，不在矜持」，天語也。原祁簪筆入直，十有餘年，感激尋繹，忽似有會心處。果能同符妙義，方與古人三昧無閒然矣。應制之作，起敬起畏，未免拘牽。茲以供奉之暇，興到輒盡，濡毫吮墨，得十二幀，轉覺天真爛漫，留以質之同好，或有以教我。

康熙己丑小春月杪，集寫意畫并題。

背寫大癡銅官山色圖

大癡道人《銅官山色圖》，余曾見臨本。暢春侍直歸寓休沐，追憶背寫位置大意，不問工拙，落成一笑。時己丑暮春。　卷八王司農題畫録補佚卷八王司農題畫録補佚

仿倪黃山水爲愚千

庚辰初夏，愚千弟同余北行。京江舟次，寫倪、黃大意，落墨未竟。入都後，愚千欲以圖轉奉時翁老先生，以拙工而登匠石之門，遲迴久之，庋閣經年。今以南歸相促，不敢自匿其醜，點染成之，附以就正有道，愧未足叩清秘之藏也。　康熙壬午端月，婁東王原祁識。

仿大癡

大癡筆法疏秀，而峰巒渾全得董巨妙用，爲四家第一無疑，康熙甲午清和于萬壽園館中畫并題，王原祁時年七十有三。

<div style="text-align: right">——以上兩則據蔣光煦《別下齋書畫録》</div>

溪山高隱圖卷

溪山高隱圖。時甲子仲春，爲雲壑道兄寫於渚陽官署之蔭碧軒，王原祁。

是卷與雲壑有夙約。戊、亥二載，相聚渚陽，公餘即出此遣興。吏事鞅掌，時復作輟。今雲壑壽母南歸，爲之盡暑窮膏，半月告竣，中間未免多荒率之筆，或以古法繩之者，取其意不泥其跡可也。麓臺又識。

仿古山水扇冊

仿黃鶴山樵。黃鶴山樵《鐵網珊瑚》，淡墨無遠山。余稍廣其意，而面目已失，當爲識者訕笑矣。謬兒存之。

谿山秋色。癸未春日扈從，寫谿山秋色於京江舟次。

仿黃大癡。夏尊年翁屬仿大癡筆法。時宿雨初晴，新霽可愛，寫此并志。甲戌九秋。

仿倪、黃等。乙酉清和閏月，扈從北上，舟阻南口，兀坐苦熱，與大西道兄思吾谷楓林之勝，稍解煩襟，因寫倪、黃筆意。

仿元人法。法元人平遠小景意，爲民老年道兄正之。時壬辰桂月。

仿一峰老人。大癡筆寫虞山吾谷楓林奇觀拂水巖意。

谿山秋爽卷

癸未長夏，暑中小憩，開戶納涼，偶憶尚湖秋氣，漫寫其意。

仿六如居士

唐子畏師李晞古，余學其意。時乙酉閏四月二十七日，舟次津門作。

——以上四則據潘正煒《聽颿樓書畫記》

仿趙大年筆

花鬚柳眼各無賴，紫蝶黃蜂俱有情。康熙甲午仲春，寫於穀詒堂，時年七十有三。

——據謝誠鈞《賡賡齋書畫記》

城南山水

城南爲州中勝地，緣溪築圃，花木蕭疏，尤爲絕勝。春日晴和，余偶同客閒步，值牡丹盛開，顧而樂之，流連竟日，遂作此圖。時康熙庚午三月下澣。

仿梅道人

宋法體格精嚴，元筆縱橫自在，諸家各具微義。而氣足神完，思深力厚，巋然衣鉢，惟梅道人得之。己卯秋日，丹陽道中仿於舟次，因題。

撫高尚書雲山爲松兄

余與松兄清江言別作長卷後，忽忽數年。今相晤便促握管，作高尚書雲山，昌歜之嗜猶昨歲也。識之以發一粲。

——以上三則據陳夔麟《寶迂閣書畫錄》

秋山讀書圖爲東嶼姊丈

黃鶴山樵有《秋山蕭寺圖》，先奉常曾見之，云筆墨設色之妙，爲山樵平生傑作。惜已歸秦藏，不可復覯矣。甲戌夏，東嶼姊丈頻行，屬予作《秋山讀書圖》。丹黃點染，亦精師其大意。恐私智卜度，終未能夢見萬一也。凡閱兩寒暑而成，特令匡甥寄歸，爲我珍質之識者。康熙丙子七月既望。

——據闕冕鈞《三秋閣書畫錄》

擬梅道人筆

梅道人元季名家，而筆力雄傑，用意深厚，此爲巨然衣鉢而別出心裁者也。余每心摹而手追之，此作未識有少分相應處否。癸未仲春，題於望亭舟次。

——據秦瀠《曝畫紀餘》

晴巒霽翠卷

子久畫於宋諸大家荊、關、李、范、董、巨，無所不有，運筆不假修飾，皴法由淡入濃，化諸家之跡者也。余參以《富春》大卷，成此長幅。自癸未至戊子，五載始卒業。

——據吳梅《霜厓讀畫録》

橅一峰老人

大癡畫法，初從董、巨入手，深得三昧。晚年遂自出機軸，另開生面，於元四家中獨爲巨擘。張伯雨稱其「峰巒渾厚，草木華滋」，真是確論。余學之有年，不敢自謂有所領悟，但其中甘苦，稍稍窺見耳。康熙壬辰秋日。

秋林疊巘圖爲文思

大癡畫筆墨本董、巨，氣骨用荆、關，此其三昧也。思翁得之，另出機杼，學子久而自有不衫不履，兼董、巨、荆、關之神，自見宋、元之絶詣矣。近臘月下直消寒，扃戶染翰，於思翁仿大癡秋山，細加揣摩，以應文思年道契三年之約。自媿不工，取其意不泥其迹可爾。己丑嘉平。

仿大癡設色小景

「山裏藏山絶點埃，小溪曲徑自天開。柴門都付雲封鎖，不是詩人且莫來。」己丑莫春。

——以上三則據裴景福《壯陶閣書畫録》

輯　佚

仿元季六大家推篷冊

仿高尚書雲山。畫道筆法機趣，至元人發露已極。高彥敬、趙松雪暨黃、王、吳、倪四家，共爲元季六大家。此皆得董、巨精髓，傳其依鉢者也。余苦心三十餘年，終未夢見。

茲就臆見仿各家大意，以自驗其所得，未知境詣如何。

仿松雪齋《松溪仙館》。

仿黃鶴山樵《丹臺春曉》筆。

仿黃大癡筆意。

仿梅道人筆。

仿倪高士設色平遠。康熙癸未清和月上旬，麓臺王原祁筆。

石帆龔先生，爲余中表尊行。遊於京師，摛詞立品，人爭重之。而先生不爲意，顧

惟余畫是好。兩年以來，余退食之暇，輒來過訪，風雨晦明，談心晨夕，殆寒暑無間也。

余爲作畫甚多。此仿元人六幅，云將彙成長卷，歸以奉尊慈施太夫人，預爲八裘岡陵之

祝。先生之孝思深矣。昔人有云：「烹龍爲炙玉爲酒，鶴髮初生千萬壽。」子之奉親必

如此，方見彩服承歡之盛。拙筆聊可覆瓿，將毋無乃不稱！然樂山樂水樂壽在焉，以

此彰令德、祝暇齡，奚爲不可，又何計其工拙乎！康熙癸未清和月，王原祁拜題。

—— 錄自陸時代《吳越所見書畫錄》卷六，清乾隆懷煙閣刻本

仿倪瓚筆意

余近得雲林《蕭閒道館》之作，恬雅中有沈鬱，非時趨清中帶軟所能夢見。晨夕摹

仿，筆墨微旨如擊石火、閃電光，思之若有所得，循之恐失其蹤。此圖適成，於倪畫未必

無因緣會合處，識之。康熙辛巳九秋，麓臺祁筆。

—— 錄自張照等《石渠寶笈初編》卷十八，清文淵閣四庫全書本

仿黃山望秋山圖

余曾聞之先奉常云，在京江張子羽家見大癡《秋山》，筆墨設色之妙，雖大癡生平

亦不易得，以未獲再見爲恨。時移世易，此圖不知何往矣。余學畫以來，常形夢寐。每當盤礴，於此懸揣，冀其暗合。如水月鏡花，何從把捉？祇竭其薄技而已。來儀吳兄酷嗜余畫，庚辰至今，與之深談弈理，匪朝伊夕，每爲點染，未成旋失。今秋余堅留信宿，輟筆方行，即寫此意以贈，以見余用心之苦、踐約之難也。康熙丁亥初秋，王原祁畫。

——録自張照等《石渠寶笈初編》卷十八，清文淵閣四庫全書本

仿王蒙筆意

畫法要兼宋、元三昧，元季四家學董、巨，又各自成家，山樵尤從中變化，莫可端倪，所爲冰寒於水者也。學者體認神逸之韻，窮究向上之理，雖未能登堂入室，亦不無小補云。丁亥小春，寫於雙藤書屋，王原祁。

——録自張照等《石渠寶笈初編》卷十八，清文淵閣四庫全書本

春山圖

大癡有《夏山》《秋山》二圖，余仿其意作《春山》，參用《天池石壁》《陡壑密林》筆。

戊子七月下澣，麓臺祁。

仿王蒙筆意

上元節例得入禁苑陪宴，余與同直諸公奉命候於邸寓，心閒身逸，此小三昧時也，興會甚合，放筆寫山樵筆，并記其事。己丑春正作，王原祁。

———錄自張照等《石渠寶笈初編》卷十八，清文淵閣四庫全書本

山邨雨景

「近溪幽濕處，全借墨華濃。」唐人此語，真所謂詩中畫也。偶圖數筆，覺滿幅冷光，又非畫中詩耶？戊子深秋，適樹翁老先生南歸言別，遂以贈之，其工拙不復問矣。王原祁。

———錄自張照等《石渠寶笈初編》卷十八，清文淵閣四庫全書本

仿倪瓚山水

畫忌率筆，於荒率中得平淡涵泳之致，雲林筆墨出人頭一處也。余還家後，理楫迎

———錄自張照等《石渠寶笈初編》卷二十七，清文淵閣四庫全書本

鑾，興到不覺技癢，漫寫此意。倉猝中自無佳趣，應爲識者所笑耳。時乙酉上巳後一日，求是堂中作，麓臺祁。

仿黃公望山水

大癡畫經營位置，可學而至；荒率蒼莽，不可學而至。思翁得力處，全在於此。此圖余仿其意。丙戌冬日，消寒漫筆，王原祁。

仿倪瓚山水

畫家惟雲林最爲高逸，故與大癡同時相傳，有倪、黃合作。兩家氣韻約略相似，後之筆墨家宗焉。余於此中亦有一知半解，近日辦公之暇，適當静攝，見案頭側理，便爲塗抹。未識稍有相應處否，識者自能辦之。康熙壬辰二月下澣，畫於京邸穀詒堂，麓臺祁，年七十有一。

富春山圖

長卷畫，格卑則勢拘，氣促則筆弱。求其開闔起伏，尚未合法，況於神韻乎？癡翁得力處，於董、巨、荊、關、大小二米融會而出，故《富春》一卷，兀弅排蕩，娟秀雅逸，無古無今，爲筆墨鉅觀。松巖黃兄博學嗜古，宋、元諸家，每欲窮其閫奧。以余學大癡有年，特攜長卷囑畫，勉應其請。松兄之意，欲余步趨《富春》，期望甚厚。奈筆癡腕弱，縱橫無力，譬之求瓊琚而以燕石投賈胡，必將啞然失笑矣。康熙己卯夏五上澣，麓臺祁識。

——録自張照等《石渠寶笈初編》卷三十五，清文淵閣四庫全書本

遠岫歸雲圖

營丘煙景，藏鋒斂鍔，董、巨、趙、黃皆於其中變化。元人筆兼宋法，不出於此矣。

王原祁。

——録自張照等《石渠寶笈初編》卷四十，清文淵閣四庫全書本

仿黄公望筆意

大癡畫，由淡入濃，以意運氣，以氣會神，雖粗服亂頭，益見其嫵媚也。作者於行間墨裏，得幾希之妙；若以迹象求之，便大相逕庭矣。丁亥初秋新涼，寫於雙藤書屋，麓臺祁。

——録自張照等《石渠寶笈初編》卷四十，清文淵閣四庫全書本

秋山圖

余丁亥即作此圖，於經營位置粗成。偶思大癡秋山之妙，興與趣無相合處，庋閣累年。近於起伏轉折處，忽會以眼光迎機之用。因出此圖，隨手點染，從前之促處、重處，由淡入濃，因地删改，而秋山意自出。所謂氣以導機，機以達意，不專以能事爲工也。己丑子月長至後三日，寫於京邸雙藤書屋，王原祁。

——録自張照等《石渠寶笈續編》第十一，清文淵閣四庫全書本

山　水

簡淡之中自然艷麗，此雲林設色之妙，元人中獨絶者也。是幅未識能仿佛否。時

康熙戊子清和下澣，麓臺祁。

秋山晴霽圖

世人論畫以筆墨，而用筆用墨必須辨其次第，審其純駁，從氣勢而定位置，從位置而加皴染。略一任意，便疥癩滿紙矣。每於梅道人有墨豬之誚，精深流逸之故，茫然不解。何以得古人用心處？余急於此指出，得其三昧，即得北宋之三昧也。康熙乙未長夏畫并題，王原祁年七十有四。

——錄自張照等《石渠寶笈續編》第十一，清文淵閣四庫全書本

仿倪黃山水軸

倪、黃兩家，用簡用繁，雖若異轍，其實皆有天然不可增損之處。余寫兩君合作，每不肯輕率下筆，非欲求工，蓋不得古人精意，毫釐千里，恐貽笑不淺耳。此圖頗有苦心，因識之。己丑小春寫，王原祁。

——錄自張照等《石渠寶笈續編》第三十三，清文淵閣四庫全書本

溪崦林廬軸

畫之妙境，在觚棱轉折不爲筆使。呵凍而出，不得不爲筆使矣。癸巳仲冬，寒極不寐，挑燈作稿，遂成此圖。諦觀殊不愜意，由呵凍之故也。書以自遣。王原祁畫并題。

——錄自張照等《石渠寶笈續編》第三十三，清文淵閣四庫全書本

山　水

雲林畫，剛健含婀娜之筆也。臨畫時，一有意見，便落窠臼。余作此卷，傅以淺絳色，不取形摹，惟求適意，頗有風行水面，自然成文之致。康熙甲午歲暮畫并題，王原祁年七十有三。

——錄自張照等《石渠寶笈續編》第五十八，清文淵閣四庫全書本

仿大癡富春山筆意卷

癸未清和月，石帆先生以長卷索余畫。署款後一時檢之不得，書來即以案頭舊紙仿大癡《富春山圖》筆意就正。其紙質堅細，尺寸長短大略相似。至於筆墨粗疏，賞音必有以諒我也。麓臺王原祁并識。

——錄自陸心源《穰梨館過眼錄》卷三十九，清光緒間刊本

設色山水軸

蕉師善畫竹，精賞鑒，兼得談空之趣。遊吳越甚久，余與同里，亦罕見其面。癸未之夏，橫擔椰標，北走京師，叩門見訪，相得甚歡。出側理索余筆，以公冗時作時輟，經年未就。今將南歸，經營匝月而畢。諦觀無靜逸之致，未足爲高人生色也。時康熙甲申小春，題於穀詒堂，王原祁。

—— 録自陸心源《穰梨館過眼録》卷三十九，清光緒間刊本

水墨山水軸

子久畫，全以氣韻爲主，不在求工。而峰巒渾厚，草木華滋，自有天然蘊藉，溢於筆墨之外，所謂「淡粧濃抹總相宜」也。學者於此少會，則近道矣。康熙甲午春日，於京邸穀詒堂，婁東王原祁。

—— 録自陸心源《穰梨館過眼録》卷三十九，清光緒間刊本

汪陛交秋樹讀書圖

「負米夕葵外，讀書秋樹根。」陛交道年兄至性過人，讀書積學，常詠少陵詩二句，

躬行不倦。今捧檄南行，禹鴻臚爲之寫照，屬余補圖，即寫詩意奉贈。婁東王原祁，癸巳夏日。

設色山水

余弱冠學畫，惟稟家承。少時於所藏子久諸稿乘間研求，雖不慣樵摹，而專以神遇。廿年知其間架。又廿年知其筆墨。今老矣，此中三昧，猶屬隔膜，未嘗不歎息鈍根之爲累也。康熙乙未暮春，寫設色大癡筆，似蝶園老先生正，婁東王原祁，年七十有四。

仿古四軸

米家筆法，人但知其潑墨，而不知其惜墨。惟惜墨，乃能潑墨。揮毫點染時，當深思自得之。丙戌中秋，轂詒堂漫筆，麓臺祁。

仿倪高士。

己巳小春，爲許台臣作。

董思白天姿俊邁，往往學大癡不求形似，而神采焕然。余每拈毫擬其超脫處，不必似黃，亦不必似董，取其氣勢，用我機軸，古人三昧，或在是耶？庚寅秋日，王原祁。

——録自梁章鉅《退庵所藏金石書畫跋尾》卷十八，清道光間刊本

杜老詩意

戊寅余往西江，舟泊牛渚。時值仲冬之望，寒月生輝，暮煙凝紫，金波滿江。浮白微醉，因吟杜老「白沙翠竹江村莫，相送柴門月色新」之句。乘興便作此圖，未竟，置之篋中，便隔三載。近偶從行裝檢出，復加點綴成之，援筆漫識。康熙辛巳十月三日，麓臺祁識。

——録自梁章鉅《退庵所藏金石書畫跋尾》卷十八，清道光間刊本

山 水

紅樹雙雙對碧江，興來試筆到銀缸。青山不隔東華路，絳節仙人下玉幢。康熙甲申除夕前二日，寫於穀詒堂，婁東王原祁。

——録自金瑗《十百齋書畫録》乙卷，故宮珍本叢刊影印本

山　水

康熙甲申秋日，穀貽堂仿梅道人。筆墨沉著，四家中推庵主。然所重者，氣韻浮動也。此圖極力揣摩，以紙鬆澀拒筆，頗不愜意，識之。麓臺祁。

——錄自金瑗《十百齋書畫錄》庚卷，故宮珍本叢刊影印本

山　水

畫有源流，如元四家之俱宗董、巨，此其源也；又各自成一家，此其流也。位置合陰陽之道，筆墨發變化之機，此又其源也；至形模各出，繁簡不同，此又其流也。余初學大癡，後學山樵，年已垂老，方知兩家實有同條共貫之妙。學者尋其源，溯其流，而寢食於其中，則得之矣。康熙辛卯秋日，王原祁時年七十。

——錄自方濬頤《夢園書畫錄》卷十八，清光緒間刊本

設色山水立軸

巨然風韻，元季四家中，大癡得之最深，另開生面。明季三百年來，董宗伯仙骨天成，入其堂奧。衣鉢正傳，先奉常一人而已。余幼稟家訓，耳濡目染，略有一知半解，未

敢自以爲是也。悔餘先生直暢春内苑，情好無間。客春囑余寫證，因圖長卷，余仿山樵。意猶未盡，必欲擬設色子久一幅。今值暫假南歸，寫以贈之并政。康熙丙戌小春畫并題，王原祁。

——録自方濬頤《夢園書畫録》卷十八，清光緒間刊本

江山無盡圖卷

論畫總以筆法氣韻爲勝，繼以位置，則六法之妙備矣。兹卷擬大癡畫趣，用筆處粗辣辣，飄飄灑灑，似不經意處，正見其用意處。可爲識者談，非時俗所能知也。時值政暇，弄筆鼓興，存之以俟識者評之。戊子仲秋上浣，婁東王原祁。

——録自方濬頤《夢園書畫録》卷十八，清光緒間刊本

仿大癡山水

大癡墨法與巨然相伯仲，而瑣碎奇肆處更有出藍之妙。張伯雨題云爲「精進頭陀，以釋巨然爲師」，不虛也。康熙甲午長夏畫并題，王原祁時年七十有三。

——録自張大鏞《自怡悦齋書畫録》卷四，清道光間刊本

仿董北苑龍宿郊民圖

己丑春初，暢春園新築直廬，余於外直暫假，雨窗鍊筆，寫北苑《龍宿郊民圖》大意。王原祁。

北苑畫法，用意於筆墨之先，運氣於筆墨之後，思深力厚，籠罩百代。後學略得根源，可望登堂入室。其如盲師瞎論，以訛傳訛，知此者鮮矣。余見《龍宿郊民》《夏景山口待渡卷》，用淺色加綠點，墨中色，色中墨，參伍錯綜，莫可端倪。因師其意，并表而出之，以質之識者。

——錄自張大鏞《自怡悅齋書畫錄》卷四，清道光間刊本

高峰甘雨圖

高風振嶽，甘雨沛川。牧翁大中丞老公祖先生，經綸物望，風雅吾師，昔廣平鐵石爲心，梅花作賦，真千載同符矣。余前作令渚陽，曾爲鄰封屬吏，景仰有素。今逢秉鉞吳天，輝光再炙，尤爲幸事。丙子秋獲晤令嗣於都門，云先生曾齒及末藝。封事之暇，偶試磅礴，爰成此圖，請正大方。婁水王原祁。

——錄自李佐賢《書畫鑑影》卷二十四，清同治間刊本

跋文徵明石湖清勝圖卷

文待詔當明季盛時，風流弘長，筆墨流傳，得若拱璧。今觀其《石湖圖》一卷，流麗清潤，脫盡凡俗之氣。遊湖諸作，寄託閒適，可以想見襟懷矣。以後諸題詠，共垂不朽。含吉表弟宜寶藏之。婁東王原祁題。

——錄自龐元濟《虛齋名畫錄》卷三，清宣統間刊本

雲山罨畫圖卷

房山筆全學二米，筆墨有潑有和，中間體裁亦本董、巨，故與松雪齊名，爲四家源流。先輩松來將爲楚遊，出側理索畫，寫此入奚囊中。瀟湘夜雨，與湖南山水恰有關會，出以房山法，更見元人佳趣耳。康熙甲午三月望日，仿高尚書筆於雙藤書屋并題，王原祁年七十有三。

——錄自龐元濟《虛齋名畫續錄》卷三，民國間刊本

仿雲林山水軸

雲林畫法以高遠之思，出以平淡之筆，所謂以假顯真，真在假中也。學者從此入

門，便可無所不到。余寫此圖，不能掩老鈍之醜。毓東以此意一爲命筆，自然別出心裁也。壬辰九秋重陽日，毓東過訪，談次寫此并題，王原祁。

仿古山水册

清蒼簡淡，雲林本色也。間一變宋人設色法，更爲高古。明季董華亭最得其妙。此圖擬之。

梅華庵主有《溪山無盡》《關山秋霽》二圖，皆稱墨寶，此幀摹其梗概，有少分相合否。

《江邨花柳圖》，仿趙大年。

黃鶴山樵《林泉清集圖》，余家舊藏也，今已失去，因追師其筆。

房山畫法，與鷗波并絕，在四家之上。此幅略師其意。仿水墨大癡筆。

「落花流水杳然去，別有天地非人間。」仿松雪筆意。

「山川雲爲天下雨」，仿米元章筆。

子久設色在著意不著意間，此圖未知近否。

北苑真跡，余曾見《龍宿郊民圖》及《夏景山溪待渡長卷》。今參用其筆。仿荆、關遺意。

用筆平淡之中，取意酸鹹之外，此雲林妙境也。學者會心及此，自有逢源之樂矣。

康熙乙未夏，仿宋元諸家十二幅，并題於京邸之穀詒堂，婁東王原祁，年七十有四。

—— 録自潘正煒《聽帆樓書畫記》卷五，清道光間刊本

仿方方壺

方方壺爲元名家，品格雖稍遜高、米，而丰神不減。丙戌三月之望，丹思過寓直，論畫及此。余雖不多見，而可以意合，爰作此圖。麓臺祁。

—— 録自潘志萬《潘氏三松堂書畫記》，民國間石印本

山　水

畫家以古人爲師，更以天地爲師，四時曉暮，各極其致，方得渾厚華滋之氣。甲午深秋，晴窗静坐，偶寫曉色，似覺有會心處，敢以質之識者。婁東王原祁。

—— 録自楊翰《歸石軒畫談》卷五，清同治十年刊本

題自畫山水條幅

筆墨一道，同乎性情，非高曠中有真摯，則性情終不出也。余作此圖，傅以淺絳色，不取形摹，惟求適意，頗有風行水面，自然成文之致。康熙甲午初冬，寫倪、黃設色筆意，七十三老人王原祁。

——錄自史夢蘭《爾爾書屋文鈔》卷下，清光緒十七年止園刻本

爲蔣樹存作蘇齋圖

樹存蔣兄得坡兄公石刻，攜之來都。《書畫譜》借重校讎，喜共晨夕。有友善畫，重摹其像，懸之室中，號曰蘇齋。西齋吳都諫首倡，同事諸君子皆屬和焉。今樹存兄南歸，於繡谷幽處，卜築數椽，以成蘇齋之勝，可無圖乎！余故作此，并錄和詩於後。康熙丙戌小春，王原祁畫并題。

——錄自繆荃孫《雲自在龕隨筆》卷五，《中華再造善本叢書》影稿本

仿古山水圖

《秋月讀書圖》，用荊、關墨法。「秋月秋風氣較清，聲光入夜倍關情。讀書不待燃

蔡候，桂子飄香到五更。」庚寅冬日，爲丹思畫畢，賦此相勖。麓臺祁。

巨然雪景，此宋人變格；如大癡之《九峰雪霽》，亦元人變格也。凡作此等畫，俱意在筆先，勿拘拘右丞、營丘模範，并不拘巨然、大癡常規。元筆兼宋法，此教外別傳也，具眼者試辨之。原祁戊子冬初寫於海澱寓直，庚寅立冬日重展觀之，更稍加點染，并題數語，亦寓直時也。

《崇岡幽澗》，仿范寬。「峰迴壑轉拱天都，下有喬何柯結奧區。要識水窮雲起處，清流不盡入平蕪。」

余癸酉秦中典試，路經潼關、太華，直至省會，仰眺終南山勢雄傑，真百二鉅觀也。海澱寓窗，追憶此景，輒仿范華原筆意而繼之以詩：「終南亘地脈，遠翠落人間。馬跡隨雲轉，客心入嶂間。晴沙橫古渡，槲葉滿深山。領略高秋意，歸來但閉關。」石師。余學步有年，未窺半豹。但元人宗派，溯本窮源，俱在於此。苦心經營，或冀略存梗概耳。庚寅清和，海澱畫道至董、巨而一變，以六法中氣運生動至董、巨而始純也。

戊子仲春，用巨然《賺蘭亭圖》墨法。宋人筆墨，宗旨如此，北苑之半幅、巨然之

《賺蘭亭》是也。余故標出之，要求用心進步處。

《南山秋翠》。余仿松雪春山，意猶未盡，此圖復寫秋色。

「位置本心苗，相投若針芥。施設稍失宜，良芻爲蕘稗。匠意得經營，庖丁壹然解。元季有山樵，蕩軼而神怪。出沒蒼靄間，咫尺煙雲灑。我欲溯源流，董巨其眞派。羅紋結角處，卷舒意寧隘。慎勿恣遠求，轉眼心手快。」丁亥仲冬下澣，長宵燒燭，爲丹思擬叔明筆，兼論畫理，偶成古體八韻，并錄出示之，麓臺祁。

《溪山秋霽》，仿梅道人。「山村一曲對朝暉，秋霽林光翠濕衣。欲得高人無盡意，更看岡複與溪圍。」「高峰積蒼翠，訪勝到柴門。莫待秋光老，凄涼净客魂。」寫畢又題二絕，丁亥嘉平五日。

「廿年行脚老方歸，菴主精神世所稀。脫盡風波覓無縫，好將緇素換天衣。」仿梅道人大意，作偈頌之。

——錄自金梁《盛京故宮書畫錄》册之屬，民國間排印本

春巒積翠圖

春巒積翠。余作巨幅甚少，此圖戊寅冬往江右，寓樹德堂，寫稿三日，未竟而行，因遂棄之篋中，閱十年矣。戊子秋日，檢點殘縑剩墨，忽見此圖，復加點染。中間雖未盡合於大癡，題裁近之，亦數年來進步之緒也，識之。王原祁畫并題。

—— 郭味蕖《知魚堂書畫錄》，收入《郭味蕖藝術文集》，人民美術出版社二〇〇八年版

蒼岩翠壁圖

「流水高山寄遠思，一官拋却醉東籬。老來結友如君少，盡在西窗剪燭時。」「四家子久是吾師，平淡爲功自出奇。今日爲君摹粉本，蒼巖翠壁想天池。」康熙己丑夏五，畫贈天表老先生，并題二絕博粲，婁東王原祁。

仿黃公望富春大嶺圖

此幅以《富春大嶺》爲本，參用《陡壑密林》子方作筆意，由淡入濃之法，庶幾近之。余近作二圖，一爲梅道人，一爲此幅。有意求逸而不得自主，方知逸趣在天人之間，學者可不於心目相應處求其受用三昧乎！隨筆識之。己丑十月朔日，寫於京邸雙藤書

屋，麓臺祁。

疏林遠山圖

清蒼簡淡，雲林本色也。一變宋人設色法，更爲高古。明季董華亭最得其妙。此圖擬之。康熙癸巳春日，於京邸穀詒堂畫并題，王原祁。

仿倪瓚山水圖軸

昔倪迂訪友玩竹，見几上側理甚佳，遂成一圖。此友出自望外，復請其二。倪索前畫一觀，到即毀之。其事甚高，其情太刻矣。余昨爲煥文作大癡《秋山》，意猶未盡，復作此圖，正古今人不相及處。借此以見娓娓之意，老而不知倦也。康熙壬辰八月白露日，王原祁年七十有一。

仿黃山公望山水

庚午初秋，爲松一道長兄仿黃子久筆，王原祁。

古人有云：「一日相思，千里命駕。」此交道之厚也。余與松一趙兄交甚厚，於余之入都也，渡江涉淮送余，及清江浦而返，此亦古人千里命駕之意也夫？余無以爲情，

舟次作長卷以贈之。凡耳目所見聞，胸懷之鬱曠，皆得之心而寓之筆也。余往矣，松一倘念余，攜此卷而爲長安之遊，不無後望焉。是卷始於五月十八日，成於七月十七日，凡兩閱月。麓臺祁再識。

滄浪亭詩畫

康熙戊寅長夏，寫滄浪亭圖意，麓臺。

精舍城南剪廢蓁，寫滄浪亭圖意，重新。地幽可是同濠上，亭古依然在澗濱。風月半灣供嘯詠，文章千載伏經綸。分明浩蕩煙波闊，贏得忘機鷗鳥親。

餘事經營水石中，高懷逸興總春風。一泓潤自滄溟借，丈室情還廣廈同。梅崦綠遮芳逕轉，桃溪紅罨畫橋通。舫齋更有觀魚樂，坐對平疇谿遠空。

榮榦清嚴意自閑，從容竹裏更花間。居人不隔東西瀼，賓從時攜大小山。傍水依依浮畫鷁，鈎簾歷歷數煙鬟。吳歈漸喜歸風雅，採得新詩次第刪。

勞人南北苦長征，勝地初經眼倍明。觸詠恰宜脩褉事，清冷真稱濯塵纓。飛虹橋掩旌旗色，妙隱菴沉鐘磬聲。獨有斯文堪不朽，千秋俯仰動深情。

賦題長句四律，兼呈牧翁老祖臺世先生教正，婁水王原祁拜稿。

仿趙孟頫山水

趙吳興《鵲華秋色》及《水邨圖》逸韻，爲千古絕調，非余鈍筆所能。己卯秋日，往武林舟次，徐子司民強余作此，因寫其意。麓臺祁。

仿王蒙山水

憶癸酉秋在秦，爲雨亭先生仿大癡筆，今閱八年矣。茲後爲學山樵，筆墨癡鈍，未得古人高澹流逸之致，功淺而識滯，今猶昔也。請正以博噴飯。康熙辛巳暮春下澣，婁東王原祁畫。

清泉白石圖

仙家原只在人間，欲問長生好駐顏。自是山中無甲子，清泉白石大丹還。康熙辛巳，余年六十矣。冬夜偶寫倪、黃筆意，頗有所會，漫題一絕。麓臺祁。

仿黃公望山水

從來論畫者以結構整嚴、渲染完密爲尚，惟大癡畫則結構中別有空靈，渲染中別有

脱灑，所以得平淡天眞之妙，仿之者惟此爲難。康熙癸未上巳，題於淮河舟次，麓臺祁。

仿古山水

擬宋、元八家，分題畫意。甲申長至日，原祁。

純綿裏鐵，雲林入神。效顰點染，借色顯眞。

峰巒渾厚，草木華滋。天眞平淡，大癡吾師。

董巨樸遜，義精仁熟。大海迴瀾，總匯百瀆。

松雪風標，濃中帶逸。軼宋追唐，丹青入室。

叔明似舅，無出其右。變化騰那，絲絲入穀。

宋法精嚴，荊關旗鼓。步伐止齊，筆墨繩武。

縱橫筆墨，無踰仲圭。明季石田，仿佛邐畦。

米家之後，繼起房山。煙巒出沒，氣厚神閒。

仿高克恭山水

房山畫原本米家，仍帶巨然風味，淋灕中見澹蕩，以其惜墨，故能潑墨也。學者於

此究心始得。康熙丁亥清和，題於瓜步舟次，王原祁。

仿倪黃山水

倪、黃筆墨，借色顯真，雖妙處不專在此，而理趣愈出，超越宋法，宜於此中尋繹者。

戊子清和，暢春侍直，公餘寫此寄興，麓臺祁。

仿黃公望富春山居圖

子久習見烏目雲煙草木之變，故落筆便鈎其神。風骨清明，色墨雋異，已與宋、元諸大家有超然獨出之妙矣。晚年遊山陰，浸淫於千巖萬壑間，爲《富春》長卷，以平淡天真發其蒼古奇逸之趣，無丹青家一點氣息。用筆乃如篆如籀，磊落縱橫，靜如處女，動若飛仙，真斯藝中古今一奇也。余生平所見癡翁真蹟，當推此爲第一，每一搦管，便隱隱心目間。而墨癡筆鈍，神理猶疏。侍直餘閒，偶拈此卷，輒欲稍稍髣髴之。乃其妙處畢竟不可到，殆其人可及，其天不可及乎！輟筆彷徨，書此志愧。康熙庚寅立春日，題於雙藤書屋，婁東王原祁。

遠山疊嶂圖

昔人有詩云：「文人妙來無過熟。」思翁筆記亦云：「畫須熟後熟。」則「熟」之一字，斷不可少矣。此圖非倪非黃，偏有生致，似非畫品所宜。而間架命意，其中筆墨超韻，不失兩家面目。生中帶熟，不甚逕庭也。題以識之。庚寅春日，題於海澱寓直，王原祁。

仿倪黃山水

筆墨因興會而發，興會所在，即性情之所寄也。余經秋以來，霪潦連旬，杜門静攝。中秋後忽爾晴爽，西山秀色，沁人心脾，天機欲發，見豐萬年世兄側理，遂成此圖。歸之清秘，知音必有以識我。康熙庚寅九秋，仿倪、黃筆并題，婁東王原祁。

陡壁磐石圖

大癡畫華滋渾厚，不爲奇峭，沙水容與處甚多。惟《鐵崖圖》多用陡壁磐石，以見巍峨永固之意。今樹弟觀察楚中，欲以拙筆奉贈阿老先生，特取其意，漫爲塗沫，未識能仿佛萬一否。康熙乙未中秋，婁東王原祁畫并題。

仿黃公望富春山色圖

大癡生平得意筆，皆觸景會情之作。余丁亥春扈從旋里，偶過槎溪訪舊，舟次見竹樹翁鬱，富春風景，隱躍目前，放筆寫此。適以公事未竟。戊子秋日，公餘偶見此畫，復加點染，以識適興之意。王原祁。

蒼巖翠壁圖

流水高山寄遠思，一官拋却醉東籬。老來結友如君少，盡在西窗剪燭時。

四家子久是吾師，平淡爲功自出奇。今日爲君摹粉本，蒼巖翠壁想天池。

康熙己丑夏五，畫贈天表老先生，并題二絕博粲，婁東王原祁。

爲六吉兄作山水圖

六吉兄少有俊思，於畫道酷嗜古法。今來遊京師，與之商榷，娓娓無倦色。於其行也，仿山樵筆以贈之。時康熙丁卯七月下澣，王原祁。

仿趙吳興山水圖

趙吳興《鵲華秋色》及《水村圖》逸韻爲千古絕調，非余鈍筆所能。己卯秋日，往武

仿大癡山水圖

林舟次，徐子司民強余作此，因寫其意，麓臺祁。

幾翁先生文章政事之餘，留心風雅，謬賞余畫，屬筆者有年，久未應命。庚辰八月下澣，秋窗新霽，偶得一紙仿大癡，興會頗合，敢以請正。婁東王原祁。

碧樹丹山圖

「碧樹丹山向坐懸，一灣流水到門前。玉皇香案親承吏，知在蓬萊第幾天。」康熙甲申夏日，暢春園退食寫此，麓臺祁。

白石清溪圖

「白石清溪沙水平，深山木落葉飛輕。天台秋色還同否，擬共高人采藥行。」丙子秋日，仿大癡筆寄贈仁山年道翁，麓臺祁。

——以上上海博物館藏

仿倪瓚山水

倪高士畫，專取氣韻，無矜張角勝之意，所謂平中求奇也。此圖擬際明吉，有少分

相應否？時甲戌六月廿五日，麓臺祁識。

仿大癡山水

壬申冬謁兒入都省視，即攜此紙來，余爲作圖。癸酉夏間未竟而歸，庋閣者三年餘矣。今秋喜聞南中之信，爲續成之。謁兒初有志於六法，□問大癡畫道於余。余本不知畫，仿大癡有年，每多牽合之跡，方知其中探微窮要，必由心悟，非可以輕材耳食，劇竊而得也。謁兒識之。丙子小春既望，西廬後人麓臺筆。

仿董巨山水

學董、巨畫，要於雄偉奔放中，得平淡天真之趣。稍露刻畫之跡，未免有作家氣矣。偶仿其筆，并識之。乙酉六月秒，時新秋雨後，麓臺祁。

仿王蒙山水

黃鶴山樵爲趙吳興之甥，酷似其舅，有扛鼎之筆。以清堅化爲柔膜，以澹蕩化爲夭矯，其骨力在神不在形，此畫中之猶龍也。寫此請正澹翁，亦另開一面耳，非敢望出藍之譽也。丙戌冬日，王原祁畫并題。

仿黃公望山水

古人以筆墨寫性情，非泛然而作，流連風什，於泉石三致意焉，所爲「畫中有詩，詩中有畫」也。余此圖亦思舊懷人之作，始於乙酉之春，成於戊子之秋，書以識之。仿一峰老人。麓臺祁。

秋林疊巘圖

秋林疊巘。己丑嘉平，仿董宗伯擬大癡，王原祁。

大癡畫筆墨本董、巨，氣骨用荆、關，此其三昧也。思翁得之，另出機杼，學子久而另自有思翁，不衫不履，兼董、巨、荆、關之神，自見宋、元之絕詣矣。近臘月，下直消寒，扃戶染翰，於思翁仿大癡秋山細加揣摩，以應文思年道契三年之約。自愧不工，取其意不泥其跡可爾。麓臺又題。

仿吳鎮山水圖

余身伏噩廬，心違瑣闥。搜山負土，棘人之筆硯都荒。讀禮廢詩，故友之音書久絕。江東薊北，千里思存；竹館晴雲，三秋夢斷。地遙天迥，物換星移。偶放棹於亭

皋，試抒懷於側理。平沙淺水，落月窗前，暮雪寒雲，挑燈蓬底。想金臺花鳥，定多開府之篇；江上雲山，聊附梅花之筆云爾。王原祁畫并題。

仿大癡山水圖

丁卯初春，邢州寓所多暇，偶撿簏中廢紙柔薄，醉作此圖。紙澀拒筆，竟未得大癡腳汗氣。存之，以博識者一笑可也。麓臺。

仿大癡山水圖

「門外青山筆墨收，天然風韻此中求。學人須會餐霞意，姑射峰前接素秋。」丙子秋日，仿大癡筆似愚齋老姑夫正，王原祁。

仿王蒙山水圖

山樵皴法變化，人學之者每不能得其端倪。余謂山樵用筆實有本源，脫略長短粗細之跡，察其中之陰陽剛柔，探取生氣，面目自見，真得董、巨骨髓也。不識有會時否？康熙辛巳仲冬，麓臺祁。

松喬堂圖

《松喬堂圖》。癸未春日，余謁澹園司寇公，獲登斯堂，松槐夾道，翛然有出塵想，仰瞻天章彪炳，尤爲盛事。司寇特命余作此圖，垂成而公爲笙鶴之遊。今式先生讀禮歸里，庋閣踰年。近同直暢春，復徵前約，隨加點染而成，以志人琴之感云。婁東王原祁題。

仿王蒙山水圖

畫貴簡，而山樵獨煩。然用意仍簡，且能借筆爲墨，借墨爲筆，故尤見其變化之妙。此圖辛巳歲所作，以公務所稽，久而未成。暇時點染，至乙酉重九始脫稿。不能一氣貫注，多所修補，未免煩結生滯矣。幸體裁不失，存之。麓臺祁題於京邸縠詒堂。

青綠山水圖

余久不作青綠畫。偶有玉峰舊識，在都甚久，而慕之甚誠，頻年屢踏門限，余亦不嫌其迫促也。今將南歸，寫此以適其意。惜未得佳絹，不能爲松雪老人開生面耳。康熙丙戌仲冬下旬，呵凍作并題，王原祁。

仿古山水圖

此余廿年前之筆也。始於辛未，成於癸酉。爾時技倆不邁，爲此盤礴，盡於此矣。近柳泉攜之而來，不知從何處所得。忽復寓目，爲逢故人，不禁有今昔之感。其中取意取韻處，今之視昔，亦猶昔之視今。但筆墨之深入，氣魄之蒼厚，或者與年俱進矣。惜年已頹齡，而心法未透，終不足以語乎此也。康熙辛卯三月望日，麓臺祁重觀題，時年七十。

盧鴻草堂十志圖冊

草堂爲盧高士安神養性之地，寫右丞《山莊圖》擬之，王原祁。

寫檻館，用黃鶴山樵《丹臺春曉圖》筆，麓臺。

羃翠庭，山深處也。静似太古，仿北苑設色，方表其意。王原祁。

「人家在仙掌，雲氣欲生衣。」倒景臺，仿大癡，麓臺。

山峰枕煙，用筆位置，惟氣與神，此妙米家得之，茂京。

地閑心遠，山高水長。仿荊、關遺意寫洞元室，茂京。

筆墨奔放，水石容與，此江貫道得力處。以寫滌煩磯，庶幾近之。石師道人。

涂名石錦，可借桃花春水之意，兼仿趙大年、松雪筆、麓臺。

用梅道人《關山秋霽圖》法寫期仙磴，王原祁。

松翠楓丹，光涵金碧。斯潭爲十幅勝地，兼用趙承旨、千里筆。王原祁。

仿王蒙山水圖

癸未春，行武林道中，因憶黃鶴山樵《蕭寺秋山》，舟中感稿未竟，適以公元而罷。

乙酉、丁亥兩次扈從，仍未脫稿。近立海澱寓直，雨窗多暇，遂成此圖，方知古人十日一山，五日一水之說不虛也。康熙庚寅春仲題，王原祁。

仿吳鎮山水軸

余偶作梅道人筆甫竟，其章見之，以南溪道兄五襃初度，力請郵寄爲壽。余謂菴主用筆縱橫，不落竹苞松茂之套，恐非所喜。其章云：「元氣淋漓，精神磅礴，四家以仲圭爲最，此壽之大者，且南溪又素心賞鑒之友乎。余韙其言，題以祝之。康熙己丑春日，暢

春寓直識，王原祁。

泰岱鉅觀圖

余丁卯登岱，壬戌冬作詩五十韻，追憶遊歷之處。近樹百弟至寓齋索閱余詩，堅囑余寫其意。泰岱為天下鉅觀，豈癡鈍之筆所能摹寫萬一？因辭不已，勉應其請。法宗北苑，而腕弱紙澀，恐為有識者所嗤，如何如何。歲康熙乙亥清和望日，麓臺祁識。

仿黃公望山水圖

「細雨簷花春色妍，故人書信自江天。匆匆愧逐塵中馬，寫得青山不論年。」甲戌春，余在都門，范友妹丈以巨幅見寄，囑仿大癡筆。余即為點染，塵俗紛糾，每多作輟。近過吳門，攜至蔗軒成之，并賦一絕，以紀其事。康熙戊寅上巳，麓臺祁。

仿王蒙山水圖

黃鶴山樵遠宗摩詰，近師松雪，而其氣韻天然，深厚磅礴，則全本董、巨。余家舊藏《丹臺春曉》及雲間所見《夏日山居》，皆融化諸家而出之。臨摹家未得其意，則與相去

什百倍蹝矣。含吉表弟四裘，余寫此意爲祝，欲與二圖少分相應，歷年未成。既成諦觀，全未得山樵脚汗氣也。因書之，以志愧。時康熙己卯清和下澣，王原祁。

畫中有詩圖

昔人云：「畫中有詩，詩中有畫。」蓋詩以言情，畫亦猶是也。庚辰元夕後，積雨初晴，庭梅乍放，余於此興會不淺。適江君天遠、張君穉昭自郡至，漁山吳君廿年不來，亦偶移棹過訪，三先生各負絶藝，而一時勝集，不可不紀其事也，因作此圖。太原王原祁麓臺畫。

溪山煙雨圖

庚辰夏五六日，寓中雨窗，匡古欲余作雲林，而筆勢不能止，遂成是圖。然仿古師其意不泥其跡，先從此練筆，純熟之後，不期合而自合矣。麓臺祁。

仿古山水圖冊

昔人評摩詰《輞川圖》云「詩中有畫，畫中有詩」，蓋言畫中之神韻也，後人遂以詩爲畫題。而苑體即用爲格律，畫中筆墨往往爲詩所拘矣。冊中諸幅，皆余應制之作。

進呈之後，復取縑素點染之，以存其稿，亦揣摩之一助。每幅求名人書詩，以顯畫意。

余於六法賦性粗率，不求鉛華。原本已入內府，此冊存之篋中，爲藏拙自娛之地，不敢問世，爲識者噴飯也。晴窗偶暇，漫筆識之。康熙壬午初春，麓臺題於燕臺邸舍。

仿黃公望山水圖

大癡畫，經營位置可學而至，荒率蒼莽不可學而至。思翁得力處，全在於此。此圖余仿其意。丙戌冬日，消寒漫筆，王原祁。

秋山暮靄圖

秋山暮靄。畫以天地爲師，以古人爲師。高房山原本北苑、海岳，筆墨渾厚之氣，晦明風雨，觸處相合，明董華亭稱其與鷗波并絕。丁亥冬日，偶暇仿之，麓臺。

仿黃公望山水圖

其章從余遊，應欽召入都。閱二載丁亥春仲，爲尊甫德先生七袠大壽。以分任編輯，不遑趨庭萊舞。值余扈從南歸，切懇寫此爲南山之祝。途次公事鞅掌，鹿鹿趨直。仿一峰老人筆，點染未竟。戊子春正，應制稍暇，餘墨剩色，撥冗續成。疾行無善步，不

足稱壽翁添籌駐顏之意，書以志愧。王原祁。

仿雲林小景圖

戊子初春，寫雲林設色小景。余於客歲三冬，侍直暢春公寓，閑有暇時，薄醉消寒，便一弄筆。不覺成此數幀，因題之曰《適然集》。麓臺祁。

仿黃公望筆意軸

康熙甲午中秋下澣畫并題，王原祁年七十有三。

大癡畫華滋渾厚，不爲奇峭，沙水容與處甚多。茲取其意爲作此圖，未知少有相合否。

仿大癡虞山秋色軸

康熙辛巳春日，長安邸舍憶虞山秋色，仿大癡筆，麓臺祁。

人説秋光好，秋光此處尋。紅黃間樹裏，雲水映山岑。

仿古山水册頁

江貫道畫法，得董、巨氣韻，蕭疏澹蕩，另有丰神，仿者宜會此意。麓臺。

山樹密林，氣度雄偉，開李、范法門，畫學正派也。原祁。

草堂煙樹軸

古人用筆，意在筆先，然妙處在藏鋒不露。元之四家，化渾穆爲瀟灑，變剛勁爲和柔，正藏鋒之意也。子久尤得其要，可及可到之處，正不可及不可到之處，個中三昧，在深參而自會之。康熙乙未暮春，畫於穀詒堂并題，王原祁，時年七十有四。

——以上臺北故宮博物院藏

仿古山水圖册

黃鶴山樵《秋山蕭寺》，以元人之筆，備宋人之法，秀逸絕倫，酷似吳興而變化更能出藍。此圖擬之。

叔明筆墨，始奇而終正，猶之大癡筆墨，先正而後奇也，出入變化雖異，而源流則一，參觀而自得之。石師道人。

余見倪高士《春林山影圖》，摹其大意。

大癡《陡壑密林》墨法。原祁。

梅道人設色，間一有與董苑《龍宿郊民圖》同流共貫也。從此參學，正入手處。

巨然墨法，承之者惟吳仲圭。此幅倣《溪山無盡》《關山秋霽》二圖意。麓臺。

大癡用色即是用墨，方不落尋常蹊徑，以五墨法試之，得氣而亦得色矣。

倣設色雲林。太翁老先生探索畫理，老而不倦，於宋人各家門户施設俱已精熟，惟

元四家風趣，先生以爲在意言之表，董、巨衣鉢如宗門之教外別傳也，不恥下問。余何

敢自匿，爰作八幀，經年而成，奉塵清鑒。康熙辛卯六月消暑作，王原祁時年七十。

仿吳鎮山水圖

石田先生詩云：「梅花庵主墨精神，七十年來用未真。」可見庵主用墨處，其精神

貫注，有出於尋常畦逕之外者也。余亦老矣，頗有志於梅道人墨法，而拙鈍未能進步。

偶憶白石翁詩，爲之三歎。康熙癸巳春日，爲丹思作於縠詒堂中并題，麓臺祁年七十

有二。

—— 以上中國國家博物館藏

仿大癡山水圖

畫法莫備于宋，至元人搜抉其義蘊，洗發其精神，而真趣乃出。如四大家各有精髓，其中逸致橫生，天機透露，大癡尤精進頭陀也。余弱冠時得先大父指授，方明董、巨正宗法派，於子久爲專師。迄今垂五十，苦心研求，功力似覺有進。近於侍直、辦公之暇，偶作此圖，敢以質之識者。康熙甲午小春，畫於穀詒堂之目舫，婁東王原祁年七十有三。

倣黃筆意圖

筆墨一道，與心相通，境有所滯，則筆端機致便減。癸未春日，以公事稍暇，乘興與匡吉爲鄧尉之遊。舟次西崦，風雪大作，興盡而返。歸舟倣倪、黃筆，覺鬱塞滿紙，雖不愜意，聊記其事，以見六法一道，不可無真性情也。癸未首春晦日題，麓臺祁。

仿大癡山水

董宗伯論畫云，古人畫大塊積成小塊，今人畫小塊積成大塊。凡畫一幅，必須先審氣勢，復定間架，情景俱備，點染皴擦，眼光四到，無些子障礙，所謂大塊積成小塊也。

其妙在順逆之間，不脫玄宰而已。余與鈞亭年兄相別甚久，因大兒來豫，想及思翁妙論，遂作此圖。鈞兄見之，必以余言爲不謬也。康熙甲午秋日，仿大癡筆并題，王原祁年六十有三。

夏山圖

「斜風細雨打篷窗，北望揚州隔一江。無限雲山離緒寫，西園猶記倒銀缸。」余客歲冬日，偕高子查客飲樹存襟丈繡谷，樹兄出石谷臨子久《夏山圖》見示，并索拙筆。久未應命。庚辰清和北上，風阻江干，寫此奉寄。腕弱筆癡，真米老所云「慚惶煞人」也。婁東王原祁。

—— 以上廣東省博物館藏

溪山林屋圖

子久畫平淡天真，凡破墨皆由淡入濃，從此爲趨向之準，不以鉛華取工也。識者鑒之。辛巳冬日，麓臺祁筆。

爲楊晉畫山水

子鶴兄工於寫照，兼精花鳥，賦物象形，曲盡其妙。後遊石谷之門，兼通山水，宋、元三昧，亦已登堂入室矣。余至擁青閣中，得一快晤，大慰契闊。因作此圖，冀有以教我也。時康熙乙酉仲冬月杪，麓臺祁。

仿大癡山水圖軸

畫道與年俱進，非苦心探索不能得古人之法，亦不能知古人之意也。余丁卯歲王在道兄在寓作一圖，今閱四載矣。客歲王在兄入都，復共晨夕者年餘。將理歸裝，余以前圖未爲合作，復寫此請正。體裁僅能形似，而筆甜墨滯，未能夢見大癡，所謂年進而學未進也，披閱能無慚愧？時康熙辛未冬日，婁東弟王原祁。

溪山林屋圖

子久畫平淡天真，凡破墨皆由淡入濃。從此爲趨向之准，不以扣華取工也。識者鑒之。辛巳冬日，麓臺祁筆。

峰巒積翠圖

大癡筆平淡天真，而峰巒渾厚，全得董、巨妙用，爲四家第一無疑。康熙甲午長夏，畫於穀詒堂并題，婁東王原祁。

——以上南京博物院藏

贈姚文侯勝弈圖

康熙甲申孟春之杪，料峭乍舒，風日晴美，閒窗寂静，鳥啼花放。余公餘乘暇，放筆寫梅道人法。甫竟，適婁君子恒、姚君文侯來寓對弈，清景嘉會，良不多覯。時觀弈者，爲鄒君元焕、陳君位公、吳子玉培暨蕉土，覆千二上人。欲余即以此圖寓旌勝之意，因奉贈文侯先生，并紀其事。麓臺祁。

——廣州美術館藏

粵東山水圖軸

余聞之宮詹史耕巖，粵東山水奇秀變幻，不落尋常畦徑，非畫圖所能及，余甚慕而未之見也。既而耕巖次公奉命視學，適於此地，則其星纏奎壁，氣冲斗牛，地靈人傑，於

是乎在。而賞識尊桓李甥，延之幕席，有山川以豁其心目，文與人必有相得益彰者矣。

尊桓臨行索余筆，攜之行囊，以證粵東山水。余不能爲奇特之筆，就所得於子久者以示之。平中有奇，亦可因奇而有平，能平常則益能雋峭矣。試以此道評文，應亦不爽者也。

康熙壬辰清和朔日，寫於京邸穀詒堂，王原祁時年七十有一。

高嶺平川圖

學大癡畫不難於渾厚華滋，而難於平淡天真，無一毫矯揉，方合古法。此圖約略《夏山》大意，公務繁積，兼奉督理萬壽之命，久始告竣，觀者亦鑒其微有經營苦心可耳。康熙癸巳小春，王原祁七十有二。

仿倪黃山水圖

仲冬朔日，寒威凜烈，余赴暢春入直，至寓索酒解寒，不覺薄醉，放筆作倪、黃筆，遂成此圖，無暇計工拙也。麓臺祁。

—— 以上天津市藝術博物館藏

仿古山水圖册

北苑墨法。壬辰春日，在海澱寓直作。

荆、關遺意。癸巳元日試筆，原祁。

山川出雲，爲天下雨。米家筆法。

趙令穰《江村花柳圖》。

壬辰秋日，寫黃鶴山樵《夏日山居》墨法，麓臺。

「落花流水杳然去，別有天地非人間。」仙山春曉，仿松雪翁筆，麓臺。

用筆平淡之中，取意酸鹽之外，此雲林妙境也。學者會心及此，自有逢源之樂矣。

石師道人題。

「泉聲咽危石，日色冷青松。」仿大癡筆，寫右丞詩意。

梅花庵主有《溪山無盡》《關山秋霽》二圖，皆稱墨寶。此幀摹其梗概，有少分相合否？麓臺題於穀詒堂。

房山畫法與鷗波并絕，在四家之上。此幀略師其意。癸巳二月吉旦。

山莊雪霽，用李營丘筆。

仿設色倪、黃小景。癸巳清和朔日，仿古十二幀，爲雲徵年道契作，王原祁。

仿黃子久山水圖

今昔人論大癡畫，皆曰峰巒渾厚，草木華滋。於是學畫者披筋竭神，終日臨摹，求其所謂渾厚華滋者，終不可得，望洋而歎，罷去不復講求。或私心揣度，誤聽邪說，愈去愈遠，迄于無成。余甘苦自知，二者俱識其非。老耄將至，不能爲斯道開一生面。此圖爲位山所作，其中蘊奧可以通之書卷，聊適吾意而已。康熙甲午仲春，寫于穀詒堂之目舫并題，王原祁年七十有三。

仿大癡碧天秋思圖

戊子六月望前，暑熱酷烈，北地稀有。雨後喜得新涼，下弦月色碧天，頗動秋思。偶見小幅，仿大癡，自謂與興會相合。廿二立秋日題，麓臺祁。

爲拱辰作山水

畫本心學，仿摹古人必須以神遇，以氣合，虛機實理，油然而生。然不得知者，則作者亦索然矣。拱翁老先生考古證今，揚扢風雅，獨於余畫有嗜痂之好，敢以鈍拙辭乎？仿北苑筆就正有道，幸先生有以教我。康熙丁亥仲冬，王原祁。

仿大癡山水圖軸

作畫意在筆先，以得勢爲主，間架分寸，全在迎機。筆墨之妙，由淡入濃，取氣以求天真。元大家，惟子久尤曲盡其妙。明吉問畫於余，再三囑筆。圖成諦視，無以塞其請也，因書以識之。時康熙乙亥仲夏望後，麓臺祁。

南山圖

癸未嘉平，爲南老年道兄五袠初度，余作《南山圖》奉祝，偶爲公事所阻。今歲往來直廬，時作時輟。日來以殘臘公餘亟成之，恰值生申令辰，猶可以南補祝也。時康熙甲申臘月望後，婁東王原祁。

北阡草廬圖

北阡草廬。左龍右龍，迴環起伏。閩城鍾秀，佳城是卜。幽澗平坡，在山之麓。結構茅齋，蒸嘗貽穀。高人棲止，曠懷耕讀。西嶺雲霞，東籬松菊。學富五車，徵書星速。孝思不匱，南奔匍匐。仰瞻高山，俯瞰靈谷。蓮岫綿延，點染一軸。贈貽奚囊，介出景福。戊子臘月，寫一峰老人筆，似鹿原先生并正，婁東王原祁。

扁舟圖

己丑清和，仿松雪寫《扁舟圖》奉送退山老先生年兄南還，并題二絕句：「鐵網珊瑚竟未收，寧親泖上一扁舟。綠簑也作萊衣舞，三鱸堂前苜蓿秋。」「拂袖東歸泛具區，白鷗浩蕩未嫌孤。蘆花深處從君宿，一任風吹過五湖。」王原祁。

仿黃公望秋山圖

論畫之法，位置、筆墨盡之矣。余謂位置有位置之意，筆墨有筆墨之意，用意而有

機乃爲活法也。大癡《秋山圖》，余未之見，就取聞於先奉常者，采取其意法，屢變而機未熟未竟，有鈎中棘履之態矣。若之入大癡閫奧，如鷦鷯之歡大鵬也。康熙庚寅十月朔，頒曆公餘，寫於京邸穀詒堂，王原祁。

——上海朵雲軒藏

仿大癡富春圖

余少於畫道有癖嗜，松一兄同學時每索余筆，余辭以未能，如是者數年。松兄遠館四方，余亦鞅掌瘠邑，兩不相值，如是者又數年。今戊辰冬初，同爲武林之行，僦舍昭慶寺，湖光山色，映徹心目，偶思大癡《富春》長卷，遂作此圖。然筆癡腕弱，未能夢見，今猶昔也，因書之以志愧。弟王原祁。

——浙江省博物館藏

仿大癡山水

仿大癡畫，筆墨、位置俱在離即之間，須境遇悅適，心神怡逸，方有佳處。余當炎鬱相乘之候，又感懼交并之時，借以陶寫性情，而心爲境牽，每多窒礙。東坡詩云：「安心

是藥更無方。」以此論畫，良有味也，書以識意。康熙戊子六月朔日，畫於雙藤書屋，麓臺。

高山流水圖

古人云：「深心托毫素。」以筆墨一道，得之心，應之手，爲山水寫照，襟期懷抱，俱從此抒發也。余北上後，與徐子司民睽隔三載。近奉命歸里，徐子待我於吳門，相見甚歡。偶得素紙，爲仿巨然積墨筆韻，便有浮動之意。半月以來，高山流水，宛然在心目間。但宋法精髓，余未敢謂入手，請以質之識者。康熙癸未新正八日，寫於求是堂，麓臺祁。

仿吳鎮山水圖軸

丁卯九月三日，爲梅老道長先生生辰，余愧無以壽之，梅翁云：「昔人有好石者，有好酒者，有好琴與棋者。余所好者，子之畫也。子以此爲壽，可乎？」余欣然應之，援筆作此圖請正。弟王原祁。

仿設色大癡山水圖

畫家以古人爲師，更以天地爲師，晦明曉暮，各極其致，方得渾厚華滋之氣。大癡平淡天真，於此尤見一斑。甲午清和，雨中靜坐，仍寫曉色，似覺有會心處。敢以質之具眼。王原祁畫并題，時年七十有三。

——上海圖書館藏

自畫山水

余學梅道人，久而未得。案頭偶有宣紙，于辛巳寒夜篝燈揣摩，興到即爲點染，不覺成卷。近復諦觀，缺漏處補之，結澀處融之，稍覺成章。然真本不易見，古人神骨相去徑庭，思之緘爲汗下。康熙壬午孟冬望日題，穀詒堂主人。

——濟南文物商店藏

會心大癡圖軸

作畫出筆便見端的，其中甘苦得失，必須自解。余學大癡久而未得，此圖似有會心處，未知相合否也。付暮兒存之，以驗後詣。時康熙甲戌長夏，麓臺祁識於燕臺官舍。

——首都博物館藏

仿王維輞川圖

右丞輞川別業，有五言絕句二十首紀其勝，即系以圖。六法中氣運生動，得天地真文章者自右丞始。北宋之荊、關、董、巨、二米、李、范、元之高、趙、四家，俱祖述其意，一燈相續，爲正宗大家。南宋以來，雖名家蝟立，如簇錦攢花，然大小不同，門户各判，學者多聞廣識，皆可爲腹笥之助。若以爲心傳在是，恐未登古人之堂奧，徒涉古人之糟粕耳。有明三百年，董思翁一掃蠶叢。先奉常親承衣缽。余髫齔時承歡膝下，間亦竊聞一二。近與寄翁老先生論交已久，三年前擬《盧鴻草堂圖》，即相訂爲輞川長卷，以未見粉本，不敢妄擬。客秋偶見行世石刻，并取集中之詩，參考以我意自成，不落畫工形似。迄今已九閱月，公事之暇，無時不加點染，墨刻中參以詩意，如見右丞陽施陰設，移步換形之妙。即云拙劣，亦略得「詩中有畫，畫中有詩」遺意。先生見之，得無捧腹一笑乎。康熙辛卯六月十一日題，婁東王原祁。

江山垂綸圖

江國綸垂，湖天花發。己丑小春，仿趙松雪似仲翁老世叔年先生正，王原祁。

余家舊藏《千金畫册》，有松雪《花溪漁隱》一幅，青山碧湖，桃花四面，小舟一人，蕩槳中流，最爲神逸之筆。思翁易爲長幅，作《江上垂綸圖》，用《夏山》筆法，綠蔭周遮，流漸水草，一人垂綸小艇，亦是此意，而作用互異耳。己丑九秋，積雨初晴，適公事稍暇，追憶兩圖，以臆見點染成此卷。甫成，爲爾長師兄所見，托友將意欲郵致湖湘尊大父先生。此風雅宗匠也，因以歸之。仲冬朔日，又題於京邸穀詒堂，麓臺祁。

仿吳鎮山水圖軸

昔吳道子見裴曼舞劍，放筆作畫壁；張旭見擔夫爭道，草書益精進。余觀韶九棋，欣然有會心處，漫作此圖。雖古今人迥不相及，然心得手應，其義一也。贈之以博一笑。康熙乙亥九秋，仿梅道人筆，麓臺。

仿黃公望高克恭山水圖

大癡、房山門庭別徑，皆宗董、巨，所謂一家眷屬也。董宗伯作畫，常率用其意。此圖仿之，匆匆行役中未能得其氣韻也。時康熙乙酉春日，題於玉峰道中舟次，王原祁。

　　　　　　　　　　　　　　　　　　　　——以上美國紐約大都會博物館藏

仿倪瓚山水圖

雲林設色秋山不在工麗，全以沖夷恬淡之致出人意表。曾見先奉常仿董宗伯筆，最爲合作。此圖追憶師之，而筆癡墨滯，滿紙傖父氣。茲書以志愧。甲申九秋，麓臺祁。

「毫末丹青點綴時，風流宋玉是吾師，白雲碧樹秋山容，贏得垂綸江上知。」臘月望前，暢春侍直歸，檢篋中得此，應愷翁老先生命，并題一絕。

——美國弗利爾美術館藏

晴巒霽翠卷

子久畫，於宋諸大家荊、關、李、范、董、巨，無所不有。運筆不假修飾，皴法由淡入濃，化諸家之跡者也。癸未歲，澹明徐君偶見縮本臨摹六幅，囑余參以《富春》大意，成一長卷。余夙夜在公，乘暇偶一點染，至戊子九秋告竣，閱四五年矣。昔大癡爲無用師作《富春卷》，七年而成，爲千古鉅觀。今拙筆癡鈍，亦淹留至此，可爲識者噴飯矣。王原祁題。

——美國克利夫蘭美術館藏

嚴灘春曉卷

古人長卷，不可多得。與人傾蓋定交，必閱歷久遠，知其性情，然後寄託高深，發而爲山水，如癡翁《富春長卷》七年而成，猶作賦之鍊《京》研《都》也。余在都門，因徐子司民始識楚珍先生，以岐黄之術濟世，而不責其効，不居其功，心甚重之。夙有筆墨之訂，平日乘暇拈弄。此卷苦成，適聞南歸之期，遂以持贈。癡肥不足副知音之意，藉以歌驪如何。康熙辛卯七月望後，寫并題，王原祁，是年七十。

——美國波士頓美術館藏

仿元四大家圖

大癡平淡天真，而峰巒渾厚，全得董、巨妙用，爲四家第一無疑也。
巨然衣鉢，惟仲圭傳之。此幅余從《溪山無盡》《關山秋霽》兩圖得來，有少分相應否？
雲林之畫，可學而不可能就。其瀟疏澹蕩處，點染一一，若云入室未能也。
山樵酷似其舅，筆能扛鼎。晚年更師巨然，一變本家體，可稱冰寒於水。

——日本京都國立博物館藏

仿大癡富春山圖

畫法莫備于宋，而宋之董、巨，更能於韻趣法外生巧，此非元之大癡，莫爲之傳也。

今人學大癡者，多取其位置，工力與平淡天真之妙，邈若河漢矣。余欲解其惑，而人或未之信。因寒天呵凍弄筆，粗服亂頭，遂成此卷。雖與癡翁妙諦，有仙凡今古之不同，然而却俗去拘，則前後如一轍也。觀者勿以率筆而置之，幸甚，幸甚。康熙辛卯長至日，婁東王原祁寫并題。

——比利時尤倫斯夫婦舊藏

仿倪瓚黃公望山水軸

雲林、大癡平淡天真，全以氣韻爲主，設色亦在著意，不著意間，識者自審之。春日，擬似仲翁老都掌科正，婁東王原祁。

此余戊寅春筆也。清風堂作此未竟，己卯秋閏七月再至湖上續成之。麓臺又識。

——瑞典斯德哥爾摩遠東古物館藏

仿子久山水圖

論畫必宗董、巨，而董、巨三昧，惟元季四家得之，大癡則尤和盤托出者。故欲法董、巨，先師子久，少分得力，便於畫道探驪得珠矣。余近於子久筆法頗有管窺蠡測之見，已爲再亭、瞿亭各作一圖，都未愜意。兹葭翁年長兄復命屬筆，極力揣摩，半月而成。經營位置，非不苦心出之。其如渾厚脫化，未能夢見。何識之，以博大方之教。時康熙丁卯中秋前三日，王原祁畫并題。

—— 大英博物館藏，轉録自《王原祁題畫手稿箋釋》

仿大癡山水

畫貴意到，有見筆而不見墨，見墨而不見筆，意到即筆墨全到矣。大癡《陡壑密林》擬北苑夏山及子方作，皆於此中得髓。戊子臘月，避寒暖室，擁爐酌酒。司民請余寫此意，以消長夜。余興會偶到，放筆爲之，漏深不能脫稿，次早曦光入牖，寒威稍解，點染成之。粗服亂頭，知非作家所喜，取其無失天真而已。臘八日，題於雙藤書屋，麓臺祁。

—— 上海唐雲大石齋舊藏，轉録自《藝苑掇英》第二十四期

疏林遠岫圖軸

畫忌筆滑，要觚稜轉折，不爲筆使。所謂轉折者，在斷而不斷，續而不續處着力。董宗伯得於倪、黃甚深，故有是論。余爲西江之行，偶遇熟識附舟，出紙素畫，因思此數語，寫以與之。戊寅冬日，彭蠡舟次，麓臺識。

——江蘇徐平羽舊藏，轉錄自萬新華《麓臺畫跋增訂》

杜甫詩意圖

「雷聲忽送千峰雨，花氣渾如百和香。」書法爲藝林稱首，晉唐以後，代有傳人。間有一二右文之主，玉札飛白，史乘中載爲盛事。未有如我皇上之天縱神奇，震古鑠今者也。近者御書頒賜群臣，無不歡欣踴躍。原祁忝側侍從之列，瞻仰宸翰，慶幸遭逢。因見文翁老先生所得十四字，縑素逾文，用唐杜律二句，結構精嚴，體勢飛舞，擘窠妙筆，尤爲巨觀，真稀世之寶矣。同直諸先生僉云宜圖詩意，以識聖恩。文翁不輕付畫史，專以爲屬，敢不竭蹶從事。謹仿高彥敬雲山、趙松雪仙山樓閣筆法，經營盤礴，兩月始竣，以當鼓吹頌揚之意。然筆癡腕弱，豈能摹寫化工，益滋惶悚云爾。康熙歲次壬午孟秋

七夕，婁東王原祁畫并敬題。

——美國翁萬戈藏，轉錄自萬新華《麓臺畫跋增訂》

春岫涵雲圖

康熙戊子春閨，仿黃子久寫春岫涵雲。余在暢春直廬，連日縱觀宋、元、明諸畫數百軸，興會甚洽，因作是圖。王原祁。

——美國王季遷藏，轉錄自萬新華《麓臺畫跋增訂》

仿黃公望山水圖

畫以神遇，不以形求。元季之大癡，更於此中伐毛洗髓，不可以強求，不可以力致也。余學大癡，自少至老，已屢變其法。章法合局矣，而筆墨未到；知用筆用墨矣，而機趣未融；刻意求機趣，而閑處神韻未能與心目相隨，皆與大癡隔膜者也。今老矣，猶望其與古人，恐此必不得之數也。吳越佳山水處，不乏秩倫超群之士，觀余此跋，可以想見癡翁矣。康熙辛卯新正十日，時七十，麓臺祁。

——美國王季遷藏，轉錄自萬新華《麓臺畫跋增訂》

仿米家山水圖

米家畫，墨法純是董苑，化而爲雲山，乃其變格也。庚寅長至後，復至暢春園，入直回寓，永夜無以消寒，薄醉擁燈，偶寫所見。中間有未到處，臘月朔日再加點染，頗見生動之致。麓臺祁。

—— 美國紐約懷石樓藏，轉錄自萬新華《麓臺畫跋增訂》

仿倪黃山水圖

余學子久，又學雲林，自弱冠至垂老，以破除縱橫習氣爲主。學之既久，知而不能行也。兩家向有合作，年來未得仿摹大意。己丑小春屺望侄從潞河來，下直暫歸，遲檀人老先生，小飲寓齋。偶談及六法，以倪、黃小品下問。興會偶至，遂作是圖。不取形似，不論繁簡，但於心目間求其氣韻吻合處，庶幾近之。質之高明，以爲然否。婁東王原祁。

—— 美國私人收藏，轉錄自《王原祁題畫手稿箋釋》

仿巨然筆寫摩詰詩意圖

「山中一夜雨，樹杪柏重泉。」丙戌九秋，仿巨然筆寫摩詰詩意圖。

畫須一氣貫注。欹斜偏閃中，轉折有情。筆爲之骨，墨爲之肉。用筆剛中帶柔，不爲筆使。積墨由淡入濃，不使墨滯。隨機變化，總在於心目之間，在身體力行，甘苦自知，從呼吸火候得之，非可旦暮捷得者。毓東道兄於此道探索有年，孜孜矻矻，樂而忘倦，將來定作六法宗匠。余一見心折，就所見妄談宋元三昧，并作此圖。諒不以其言爲河漢耳。王原祁題。

——美國私人收藏，轉錄自《王原祁題畫手稿箋釋》

擬大癡筆山水圖

宗翁老公祖宗台，清風峻望，卓然不群，真與海沂公後先輝映，佩刀可贈，行致三公，知不遠也。星海朱子，久趨絳帳，頌述時雨春風，津津不置。其初至京，即索拙筆爲贈，於今已三年矣。漕務孔繁，時多作輟，茲捧檄將歸，促迫始成。仿大癡法而不復設色者，以神君至潔至真，亦惟後素爲稱耳。時康熙甲午初夏，原祁，時年七十有三。

——廣州吳泰藏，轉錄自萬新華《麓臺畫跋增訂》

藝 文 叢 刊

第 六 輯

093 衍極 〔元〕鄭構

〔元〕劉有定

094 醉古堂劍掃 〔明〕陸紹珩

095 獨鹿山房詩稿 〔清〕馮銓

096 四王畫論（上） 〔清〕王時敏

王鑑

王翬

王原祁

097 四王畫論（下） 〔清〕王時敏

王鑑

王翬

王原祁

098 湛園題跋 湛園札記 〔清〕姜宸英

099 書法正宗 〔清〕蔣和

100 庚子秋詞 〔清〕王鵬運

101 三虞堂書畫目 〔清〕完顏景賢

麓雲樓書畫記略 〔清〕汪士元

102 清道人題跋 〔清〕李瑞清

願夏廬題跋 胡小石

103 畫學講義 金紹城

104 寒柯堂宋詩集聯 余紹宋